母親的肖像

推動藝術搖籃的手

方秀雲——著

此書獻給

雯倩

2014年年初，在我憂傷之時，來信安慰了我，

當時，我正在寫這本書……

導讀

🍃 推動藝術搖籃的手

　　若談藝術，怎能忘記那作品背後的繆思呢？繆思可能是愛人、妻子、友人、模特兒、妓女……等等。但，有一個角色很容易被人們遺忘，因為總默默地，耐心地在那兒等待，儘管藝術家生活有多混亂，選擇了一份俗世不怎麼被認同的職業，但依舊給予支持與鼓勵，她，或許傳遞了感性與直覺的基因，也可能在環境上，提供了美學的教養，關鍵的是，對藝術家的天份有著不動搖的信仰，她與藝術家之間，跟作品美學的延展，及觸碰的主題更息息相關，如此重要的人物，會是誰呢？

　　母親，可以是生母、繼母、奶媽、或僕人，通常，年長又韌性的女子。

　　在我看、讀、聽、說藝術家母親肖像的過程，一開始只是面對個別的藝術家，慢慢地，聚集越來越多，然後，全部檢視一番，我總結了幾個範疇，在此分別述說：

🍃 黑色的寡婦

　　母親一般被男性畫家刻畫得很老，保守，全身常是黑漆漆，我在想，怎麼她們被披上了黑衣呢？

　　黑衣，代表喪服，她們被描繪的時間，多在丈夫過世後，於是，這就產生了一個問題，藝術家為什麼要等這麼晚才畫母親，怎麼不趁她們年輕時進行呢？這方面，我嘗試尋求答案，終於，在英國畫家陸西安‧佛洛伊德（Lucian Freud, 1922-2011）身上找到了一二，在一次跟人聊天時，他十分坦承，訴說了畫母親的複雜情緒：

> 我一生都在躲避她，但她幾乎沒有注意到這點，從很小，她待我，像家裡唯一孩子似的，我討厭她對我的興趣，覺得很有威脅感。

　　但1970年父親去世後，母親成了寡婦，從那刻起，他不經意地，提起了畫筆，開始為她製作一連串的肖像，他解釋：

> 假如我父親還在的話，我不會畫她。

　　母愛怎麼引起他的反感呢？很奇怪，不是嗎？其實，這背後潛藏一個現象，父親的存在是造成威脅感的主因，如此，說明了什麼呢？這不應證了西格蒙德‧佛洛伊德（Sigmund

Freud, 1856-1939）闡述的「恐懼父親閹割」情節嗎！

　　而這位頂尖的奧地利心理學家正是他的祖父，而這畫家一生都不承認，甚至還質疑祖父的理論，但說到自身，也落入了那否認不掉的情結——真實的家庭浪漫。

　　類似這樣，等父親過世才敢畫母親的藝術家非常多，舉幾個有名的例子，如：惠斯特的〈灰與黑改編曲一號：藝術家的母親〉、馬奈的〈奧古斯特・馬奈夫人的肖像畫〉、安格爾的〈安格爾夫人〉或〈母親〉……等等。

🍃 蒼老的婦人

　　延續第一點，若問歷史上，哪位藝術巨匠將母親的模樣描繪的最老、最殘酷呢？那莫過於北文藝術復興畫家杜勒的〈藝術家母親63歲的肖像〉與荷蘭黃金時代林布蘭特的〈禱告的老女人〉，為什麼面對摯愛的媽媽，卻畫得這般蒼老？毫不美化、浪漫化呢？以杜勒為例，畫的當時，母親病倒了，他為她留下最後的容顏，心裡滿是哀愁，情緒幾近憤怒與瘋狂！眼見她一身枯槁，他不羞愧地說：

　　　甚至最細的皺紋與血管，都不能放過。

　　那個時代，藝術仍停留中古的傳統，認為不恭維或醜陋的肖像，是罪惡的徵兆，因而拒畫，但杜勒呢？他不信邪，選擇

用寫實，突破制約，此舉為美學帶來了革命。而林布蘭特呢？
他曾宣說在美學裡想達到的目標是：

　　最偉大、最自然的活動（*de meeste en de natuurlijkste beweegelijkheid*）。

　　「*beweegelijkheid*」字面有「情緒」或「動機」之意，林布
蘭特追求的，即是——飆情緒，他畫母親禱告的樣子，運用了複
雜、多面向、多角度觀察，與明暗技法，在光束與黑影變化下，
有著沉思的效果，視覺上，那皺紋的線條與腐朽的細胞，一直在
蠕竄，此非靜止，那是持續性的動感畫面，他一生畫下許多傑
作，然而，這幅畫，我認為是情感最濃、戲劇性最烈的一件。

🍃 青春的模樣

　　藝術家將母親描繪年輕，非常罕見，但還是有，家喻戶曉
的畫家達文西與高更就在此範疇，一幅〈聖母與聖嬰及聖安〉
是達文西根據生母與繼母的原型畫成的，他與生母相處時，她
介於25與30歲，之後，搬去跟繼母住，她呢？更年輕，約21
歲，疼他疼得像個寶，不幸地，在她28歲時過世了，那年，達
文西才12歲，在關鍵的童年，有兩位女子細心呵護他，因此記
憶裡，她們永遠那麼溫柔美麗，沒有年老的問題，始終在他心
頭迴繞。

　　而高更呢？母親離世時也十分年輕，他不在身邊，從未看見她難堪或掙扎，而他也一直隨身攜帶她的照片，影像中的媽媽才14歲，這少女之齡，他對她的記憶，不外乎年輕、純真，於1888年，當他畫母親時，那模樣被他帶了進來，也成為他往後探尋情愛，最美的原型。

🍃 母女的同行

　　有些藝術家不單獨畫母親，反而喜愛將姐姐或妹妹引進來，譬如：英國前兄弟會畫家羅塞蒂的〈童真瑪莉的少女時代〉與〈克莉斯緹娜·羅塞蒂與她的母親弗朗西司·羅塞蒂〉、法國塞尚的〈彈鋼琴的少女：唐豪瑟序曲〉、摩里索特的〈藝術家母親與妹妹的肖像〉、梵谷的〈花園的記憶〉……等等。這母女同行，牽扯到一個複雜的心理，我們會發掘，在畫中，她們各有所思，沒有交會的眼神，調性卻黯淡，為什麼呢？傳統中，母親對女兒管教，相對於兒子嚴厲多了，不許女兒亂跑，落得常陪媽媽，當然，作女兒的，處處受限，時間一久，成了埋怨，難怪羅塞蒂的妹妹克莉斯緹娜（Christina）不諱言地說：

　　　　當一位如此親愛聖人的女兒，有快樂，也有不快樂的
　　　　時候。

這兒，她只點到為止，母親兼備美德與操守，對女兒要求多，滋味是難受的！人不敢說的家庭情節，藝術家們敏銳地觸碰到了。

蹊蹺的差別

有些例子是，藝術家一生只畫兩幅母親肖像，構圖類似，第一幅與第二幅創作，之間相隔多年，人物被賦予不同的解讀，這種現象，做的最突出的是英國風景畫家約翰‧康斯太勃與亞美尼亞（Armenia）裔美國畫家阿希爾‧高爾基，先說康斯太勃，他約1804年畫下第一幅肖像，當時，母親為他擺姿，第二幅是她1815年過世，畫家仿照第一幅的模樣，再經過思考、深索與母親的關係，最後製作而成。至於高爾基，兩幅畫一開始，同時進行，是1926年根據一張母子照片繪製的，十年後，第一版本完成，再過六年，第二版本也製作完畢。

這兩位畫家的作品，第一幅與第二幅，乍眼一看，幾許類似，若仔細觀察，色彩與細節很不一樣，從第一幅延展到第二幅，反映了什麼呢？畫風與技巧的轉變，藝術家與母親情感的濃度與認知程度也有了蹊蹺的差別，這些都是經過一段長時間的情感與思索的結果。

🍃 女兒的觀點

　　女性與男性藝術家，看待母親的態度，若相較起來，是不太一樣的，男性藝術家或許有所謂的伊底帕斯情節（Oedipus Complex），但女藝術家根本沒有這個問題，她們一般將母親視為典範，最明顯的兩個例子，一是索福尼斯巴‧安圭索拉，二是瑪麗‧卡薩特，前者的〈比安卡‧彭容‧安圭索拉的肖像〉是畫家25歲那年完成，當時，母親死了20多年，她憑想像而畫，自小從未得到生母的愛，但知道母親社會地位崇高，思想也前衛，一心期盼女兒發展長才，在索福尼斯巴心裡，她很聰慧，一身的尊嚴與高貴，做女兒的，一直想模仿母親的強勢與駕馭，因此，母親比安卡猶如一劑激素，激勵女兒走向巔峰。那麼卡薩特呢？她為母親畫過幾幅肖像，〈讀費加羅報〉是表現母親性格最突出的一幅，我們看到畫家母親凱瑟琳在閱報，一位新時代女性，不以現狀滿足，主動求知，如此，卡薩特也不耽溺在家當嬌嬌女，急切想走出自己的路，到巴黎作畫闖天下。這兒，我們遇見了知性主導的母親怎麼在女兒身上發生了作用。

雙向觀望

在西方藝術主題，「聖母與耶穌」之間美好的形象，一而再，再而三被刻畫，這當然反映了人間母愛的強勢，相對地，父親很少被描繪，那是因為他們大都在外掙錢，很少待在家，照顧孩子幾乎落在母親身上，對許多人而言，父親是缺席的；另一方面，在傳統上，父親大都反對孩子從事藝術創作，認為這不算正職，他們的存在往往代表權威，難以跟溫暖的情愛連接一塊，也難怪在視覺藝術裡，父親得承受如此不平等的待遇。

每個人描繪母親肖像的原因不一，但卻有一個共同點，那就是在藝術家獨立前，身邊有年長的女人（生母或繼母）賦予體諒、支持，並鼓勵，因此，他們被這群女人觀察了一段時間；在該割捨親情的階段，他們意識、覺醒到什麼，開始觀看、了解她們，這樣的警覺，經常發生在藝術家的生涯邁入巔峰或在美學轉捩點上，藉由媒材創作，與她們進行一場成人的對話。所以，這些肖像表現了藝術家與親人的交流，坦露的情感，絕非單向，而是長期、雙向、親密串聯的果實。

目次

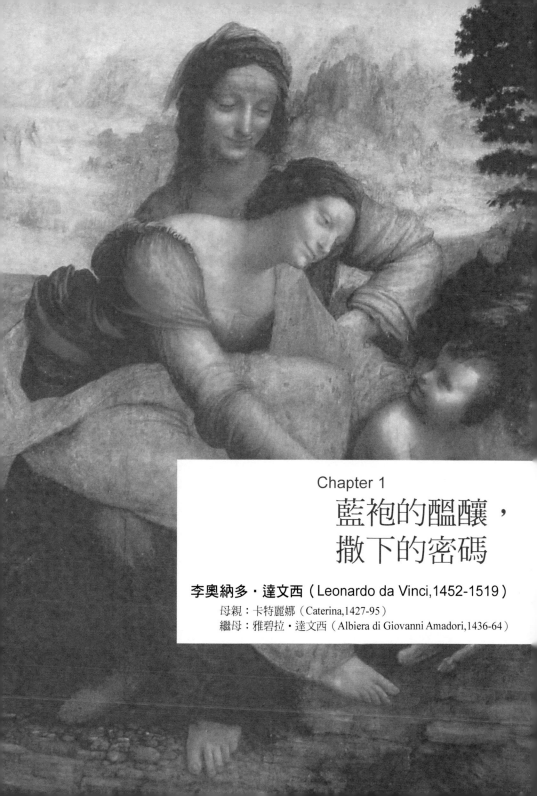

Chapter 1
藍袍的醞釀，
撒下的密碼

李奧納多・達文西（Leonardo da Vinci,1452-1519）
母親：卡特麗娜（Caterina,1427-95）
繼母：雅碧拉・達文西（Albiera di Giovanni Amadori,1436-64）

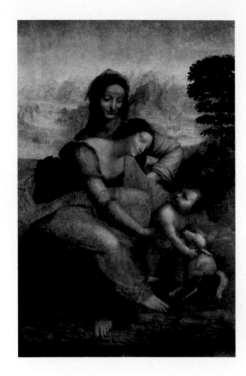

達文西
〈聖母與聖嬰及聖安〉（The Virgin and
Child and St. Anne）
1506-13年
油彩，木板
168 x 130公分
巴黎，羅浮宮
（Musée du Louvre,Paris）

　　生母？繼母？並非每個孩子有兩個母親，對大部分人來說，若有這經驗，可能只偏愛其一，然，對於文藝復興藝術家達文西（Leonardo di ser Piero da Vinci, 1452-1519），來自兩個母親的愛，同等重要，他將兩人的形體放進畫裡，其中，約1506-1513年畫的一幅〈聖母與聖嬰及聖安〉可說最明顯。

　　此件作品，這兩位女子，一是聖安；另一是聖母瑪麗亞，在達文西的筆下，她們是依生母與繼母的原型而畫。

　　生母，富裕家庭的女僕，名叫卡特麗娜（Caterina, 1427-95）；繼母，父親的第一任太太，叫雅碧拉‧迪‧喬凡尼‧阿馬道里（Albiera di Giovanni Amadori, 1436-64）。

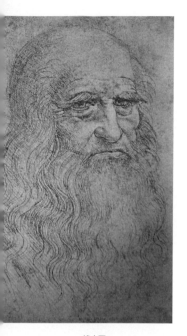

達文西
〈自畫像〉
（Self-Portrait）
1510年
紅粉筆，紙
33.3 x 21.4公分
都靈，內利宮
（Palazzo Reale,Turin）

我的讀者，你（妳）大概可猜到，達文西是一名私生子了吧！

🍃 引畫

這兒，有三位人物與一隻羊，他（牠）們的姿態與外形，是被畫家精心設想的，沒有一點矯飾，十分自然，看！輪廓與線條多流暢。聖安平穩地坐在後面，聖母棲於她膝上，身子往前伸展，渴望擁抱聖子，聖子則緊抓小羊，以防牠亂跑，有節奏性的順序，一個接一個的連鎖動作，她（他，牠）們身體彎曲的方向與程度各不同，興味十足。

除了人物之外，此畫含有優美的風景，前端的岩石地，後面一旁有樹，及一片寧靜的山水，如世外桃源一般。

🍃 緣由：委託而畫

聖安是聖母的母親，前者代表基督教會，後者象徵母愛，嬰孩與羔羊畫在一塊，暗寓耶穌未來的受難，將被掛於十字架上，替人們贖罪。

　　如此一幅宗教畫，到底誰委託達文西畫的呢？有兩個可能性，一是法國國王路易士十二世（Louis XII）於1499年邀請他製作；二是受到聖母瑪利亞會修士之託，為了掛在佛羅倫薩聖母領報大殿（SS Annunziata）的祭壇前而畫的，不論哪一個，確定的是，聖母與聖子的圖像一直是他嚮往的主題，好一段時間，他不斷思考，繪製好幾個版本的設計圖。

🍃 雙母與小達文西

　　達文西1452年出生於文西（Vinci）托斯卡納區（Tuscan）的城鎮，位於阿諾河（Arno River）的山谷，這兒屬於佛羅倫斯梅第奇（Medici）家族的領地。父親是地方上聲望極高的律法公證人，母親是一名俾女，歷史上，對達文西小時候的記載，少之又少，不過，我們知道5歲前，他跟媽媽與繼父住一起；5歲後，搬去跟生父住，照顧他的責任就落在繼母與祖母身上。

　　過去，人們認為達文西的生母卡特麗娜是地方上的農婦，然而，2008年有一個新發現，一位達文西專家佛蘭西斯哥‧西安奇（Francesco Cianchi）對此女子做了深度的研究，並發表一篇文章，說她是來自外地的一名奴隸，一入佛羅倫斯，受洗成基督徒，之後，在富裕的銀行家裡幫傭，他一位好友塞‧皮耶羅‧安東尼奧（Messer Piero Fruosino di Antonio da Vinci,1427-1504）經常到訪，可能在這情況下，遇見特麗娜，

愛上了她。這位銀行家1451年不幸過世，遺囑上寫著，將特麗娜留給妻子，房子留給好友安東尼奧，安東尼奧允許銀行家的妻子繼續住在房裡，但開出一個條件，即是還特麗娜自由身，免除奴隸的枷鎖。

隔年4月15日，安東尼奧和特麗娜生下一名男嬰，他就是達文西──未來的藝術天才。

因階級懸殊，生父與生母結不了婚，沒幾個月，特麗娜嫁給了另一位相配的男子，而安東尼奧娶了一名16歲的女孩雅碧拉，她是律法公證人的千金小姐。

生母卡特麗娜與小達文西住一起時，相當年輕，介於25與30歲，之後，搬去跟繼母雅碧拉同住，她更年輕，約21歲，由於沒生小孩，看見小達文西，對他的疼愛，簡直像個寶，但，不幸的是，她28歲時過世了，那年，達文西才12歲。所以，在那關鍵的童年，有兩位母親細心呵護著他，他的記憶裡，她們永遠是那麼溫柔，那麼美麗，沒有年老的問題，就算長大後，兩份強烈的母愛始終在他心頭迴繞。

🍃 第一抹記憶

達文西除了藝術作品，死後，更留下十二冊的《大西洋古抄本》（*Codex Atlanticus*），裡面是他從1478年開始，直到離世前的繪圖與寫作，共1119頁，相當珍貴，也成為研究達文西必要的第一手資料。有關他小時候的情景，在這著作，他倒記

載了兩個事件，其中一則，他認為是藝術生涯的引爆點，更屬驚人預兆，他寫：

> 仿如生命的經緯……我註定跟風箏有了緊密的牽繫——因為我回憶，最早的記憶，當時，我還在搖籃裡，一只風箏往下飛，它的尾巴，打開我的嘴巴，敲擊我的唇很多次。

那時，達文西僅是小嬰兒，眼睛睜著，看風箏在頭上盤旋，往下飛，落了下來，然後，風箏尾巴持續敲他的嘴，這一敲，把他敲醒了，此構成他人生的第一抹記憶。

而達文西的這段記憶，於20世紀初，也被奧地利心理學家佛洛依德閱讀了，他當時讀的是德文翻譯，「風箏」一詞，被誤翻成「禿鷹」，同時，他也欣賞達文西畫的這幅〈聖母與聖嬰及聖安〉，特別觀察聖母身上的藍袍，認為出奇異常，

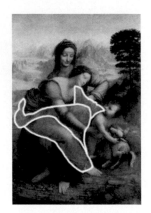

聖母身上的藍袍，畫出的輪廓，看來仿如一隻禿鷹。

怎麼說呢？此藍衣袍，若用筆畫出整個輪廓，會發現仿如一隻側身的禿鷹，更谿竅地，尾巴的邊角恰恰好落在聖嬰的嘴唇上。這對佛洛依德而言，並非湊巧，是淺意識的作祟，於是，1910年，他寫下一篇文章〈達文西與他童年的記憶〉（*Eine*

Kindheitserinnerung des Leonardo da Vinci），內容是這幅畫與達文西的童年記憶，之後，他坦言：

> 此是我寫過的文章中，僅有的美麗。

可見他對此新的發掘，滿意極了，或許，我們會產生一個質疑，「風箏」被誤以為「禿鷹」，問題不可大了？但，許多學者覺得到底風箏還是禿鷹並非那麼重要，關鍵在於會飛，這就是為什麼他往後對在空中翱翔很感興趣，做設計圖，來製造世上最早的飛機模型。

另外，佛洛依德也提出一個觀點，此畫兩名女子，是根據達文西對生母與繼母原型而畫，是他美好記憶的寫照。

草圖與完成圖

佛洛依德對聖母的藍袍的解讀，我認為十分有理，讓我慢慢細說⋯⋯

在開始畫〈聖母與聖嬰及聖安〉之前的七年，約1499年，達文西用炭筆與粉筆畫了一張同主題、同標題的大幅草圖，在此，若將兩幅放在一塊，對照看，會發現細節上差異極大：

在草圖，聖安望向聖母，聖母注視聖嬰，聖嬰看著受洗約翰，兩位坐姿的女子，幾乎平高，所有人物的姿態與動作，沒什麼動感；然而，1506-13年完成的這幅油彩畫，是經過長

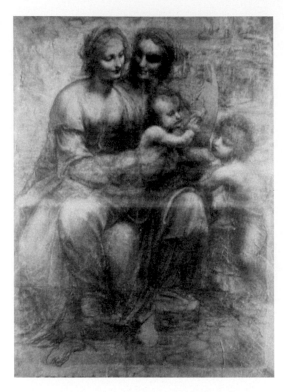

達文西
〈聖母與聖嬰及聖安〉草圖
約1499年
炭筆，鉛筆，硬紙板
141.5 x 104.6公分
倫敦，國立美術館
（National Gallery,London）

時間的沉思，達文西做了大改變，這時，聖安深情地看著耶
穌，聖母的身體往前，渴望將聖子拉過來，暗示別跟這隻小羊
親近，急切想阻止苦難的降臨，這姿態流露的，無疑是母愛，
而，嬰孩回頭望向兩位母親，眼神之間交流的，不外乎母與子
的摯愛。

　　從草圖到完成圖，我們看到聖母姿勢的劇烈改變，雙腳從
她的右側跨向了左側，她左腳抬得很高，身體從原先稍傾，到

後來的大幅度的伸展，這些轉變，讓身上的藍袍摺線、分佈與輪廓也隨之起了變化，這種種，都成為此畫的焦點。

我認為達文西有意強調這個部分，據說他晚年，還執著在研究聖母的藍袍，不難猜測，藍袍是他的寄情，他放秘密的潛在之處，為此，他撒下了一個密碼。

因此，佛洛依德對藍袍多加解讀，顯示他敏感的直覺，雖然不是禿鷹，但有些風箏，被形塑鳥的模樣，這是有可能的；或者說，達文西本身的童年記憶，讓他對空中飛行之物，包括各類的鳥，興起了嚮往，所以，在畫藍袍時，有意無意地，將鳥的樣子勾勒出來。

🍃 創造者的承擔

若說小聖嬰跟羔羊在一起，說明預告性的受難耶穌，而達文西將自己投射在聖子上，又隱喻了什麼？

這兒，我認為畫家創造了一個「自己與造物主同體」的觀念，若以藝術來談，藉此，傳達了兩個訊息：一是，他擁有不凡的藝術天份，上天賜予的；二是，聖嬰沒有聖圈圍繞，神性消失了，這麼做，為了抓住人本精神，背後闡明未來造就偉大的藝術，因苦工般的勞力，耗盡的心思，承受身心的痛苦，最後，換來了人類的救贖，這不就是創造者（藝術家）在世上所擔負的嗎！

🍃 永恆的母愛

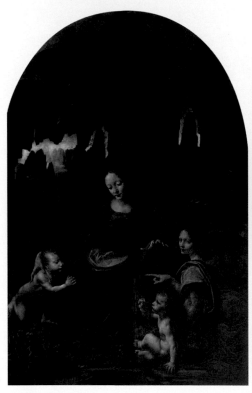 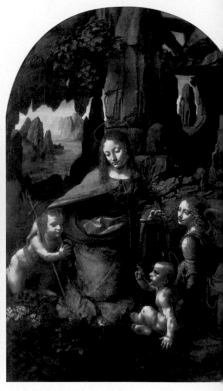

達文西
〈岩間聖母〉
（The Madonna of the Rocks）
約1483-1490年
油彩，木板
199 x 122公分
巴黎，羅浮宮

達文西
〈岩間聖母〉
（The Madonna of the Rocks）
約1490-1508年
油彩，木板
189.5 x 120公分
倫敦，國立美術館

兩張同名〈岩間聖母〉的畫，都有兩名女子形象，一是聖母；二是天使。雖不是聖母與聖安，但類似地，既年輕又溫柔，如生母與養母的模樣。

　　此幅畫，聖安與聖母，看來一點也不像母女，反而情同
姊妹一般，如此年輕，如此溫柔，全心全意地照顧小嬰孩，這
樣的畫面，是達文西對生母與繼母的美好印象；一切美好與幸
福，維繫的卻不長，分別在他5歲與12歲就失去了她們，那小
嬰孩的回矇，更講述了內心的熱望與不捨。

　　這樣的印象與熱望，再加上他孩童的第一個記憶——風箏
／禿鷹尾巴的敲打，讓達文西在藍色聖袍上藏了一個密碼，若
問那是什麼呢？無疑地，溫柔的母愛！

達文西
〈柏諾瓦的聖母〉（Madonna Benois）
約1478年
油彩，木板，轉至畫布
48 x 31公分
聖彼得堡，埃爾米塔日博物館
（The Hermitage,St Petersburg）

此為達文西最早的聖母油畫，不同於其他
的畫家，達文西將聖母畫得出奇的年輕，
像十多歲的少女。

Chapter 2
悲痛之極，
淚盡灑於一

阿爾布雷希特・杜勒（Albrecht Dürer,1471-1528）

母親：芭芭拉・杜勒（Barbara Dürer, 約1451-1514）
娘家姓：侯爾柏（Holper）

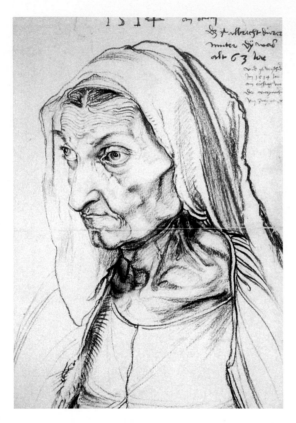

阿爾布雷希特‧杜勒
〈藝術家母親63歲的肖像〉
（Portrait of the Artist's
Mother at the Age of 63）
1514年
炭筆，紙
42 x 30公分
柏林，柏林國家博物館
（Staatliche Museen zu
Berlin,Berlin）

　　若問歷史上，哪位藝術巨匠將母親的模樣描繪的最殘酷
呢？那莫過於北文藝復興藝術家阿爾布雷希特‧杜勒（Albrecht
Dürer, 1471-1528）。他於1514年畫的〈藝術家母親63歲的肖
像〉就可見真章了。

　　畫家的母親是芭芭拉‧杜勒（Barbara Dürer, 約1451-
1514），婚前的姓氏侯爾柏（Holper）。

阿爾布雷特‧杜勒
〈裸體自畫像〉
（Self-Portrait in the Nude）
約1507年
鉛尖筆素描，綠紙
29.2 x 15.4公分
魏瑪，斯塔特市藝術博物館
（Schlossmuseum, Weimar）

🍃 引畫

　　這兒，她戴上頭巾，簡便衣裳，像穿了
又穿的舊布，額頭擠滿繁多的皺紋，凹陷的
臉頰，眼與不貼合的眼皮與眼袋，直瞪的眼
神，下凸的鼻尖，緊閉的嘴，與頸上多條粗
暴的筋骨。

🍃 緣由：最後的容顏

　　阿爾布雷希特‧杜勒（以下，用「小
杜勒」稱之）在43歲那年，母親病倒了，過
去，芭芭拉生過幾次病，但這次不同，小杜
勒了解她將不久人世，在渴望為她留下什麼
時，他想，何不畫下她最後的容顏。說來，
他始終抱有一個信念：肖像畫是人在死後的
長相存留。問題是，該怎麼畫這位親密的人
呢？美化？或照實刻畫呢？
　　那段時期，他沒什麼喜悅之作，倒另外
畫下〈憂鬱之一〉（Melencolia I）與〈牆
邊的聖母〉（Madonna by the Wall），從這
兩件作品，我們似乎能猜透他的心，滿是

阿爾布雷特‧杜勒
〈雄獐之頭〉
（Head of Roebuck）
1514年
水彩，紙
22.8 x 16.6公分
巴約納，博納博物館
（Musée Bonnat,Bayonne）

黯淡，流露無限的哀愁，與對母親的崇敬。同時，他也在進行
一幅〈雄獐之頭〉，此為一隻被砍下頭的雄獐，目光凶狠、銳
利，充分反映了藝術家的極端情緒，到了憤怒與瘋狂！

　　在這情況下，如何美化呢？於是，他透視地觀察，一五
一十地畫下來，整個形體彷彿被歲月、勞苦、與病痛拖垮與侵
蝕，如此這般的折磨。眼見摯愛母親一身骷槁，杜勒不羞愧地
面對，說道：

　　甚至最細的皺紋與血管，都不能放過。

　　這聽來殘酷了些，不是嗎？在當時，藝術仍停留於中古的傳統，人們認為不恭維或醜陋的肖像，是罪惡的象徵，因而拒畫，但小杜勒不信邪，選擇突破制約，此舉為美學帶來了革命。

保留的性格

　　芭芭拉1451年出生於德國紐倫堡（Nüremberg），父親是地方上有權威的金匠師，當她還小時，有一天，家裡來有一位男子，名叫阿爾布雷希特・杜勒（約1427-1502）（以下，稱「大杜勒」），是匈牙利移民者，他有意跟芭芭拉之父學藝，因他技藝不錯，又是個好幫手，於是，父親准他住下來。芭芭拉雖然比他小25歲，但兩人處得不錯，當她長到15歲，父親認為大杜勒值得信靠，於是，允許兩人成婚。

　　她本身不識字，婚後，當一名全職的家庭主婦，生下十多個孩子，可以想像她的青春全耗費在懷孕上，又1502年後成了寡婦，獨自一人撫養孩子，把一生奉獻給家人，然而，若問她的性格、愛好、與願望？歷史上對她的記錄少之又少，還好，小杜勒保存她的形象，也用一些文字描述，譬如一段：

> 這是我虔誠母親所承擔，撫養18個孩子，常因瘟疫侵襲而病，也患有其他許多嚴重的怪病。她忍受貧窮、輕蔑、羞辱、譏笑之語、恐懼、及大災難，然而，她沒有絲毫的怨恨。

　　從這段，我們目睹了一位女子經歷種種的苦難，有這般強的韌性，最後又懂得安生立命。

　　說到這兒，必須一提的，芭芭拉生了這麼多小孩，只有少數活到成年，而小杜勒是僥倖存活的一位，因此，特別受芭芭拉的珍愛。

🍃 寫實的串流

　　小杜勒1471年5月21日出生於紐倫堡，從小跟父母與眾多兄弟姊妹住，生活同屋簷下，日子過得萬般清苦，父親敖出了頭，成為地方上稱羨的金匠師，因他的啟蒙與條教下，小杜勒很早顯露繪畫天份，從他一張〈13歲的自畫像〉，即可辨識那純熟的技巧了。

　　這件13歲的繪圖，是畫家童年的模樣，在此，未經美化，也沒把孩子的天真爛漫加諸在上面，那下垂的五官、惶恐的眼神、清苦的臉蛋、待剪的頭髮、大小不適的衣帽、指向另一端的

阿爾布雷特‧杜勒
〈十三歲的自畫像〉
（Self-Portrait at 13）
1484年
銀尖筆素描，紙
27.5 x 19.6公分
維也納，艾伯特美術館
（Graphische Sammlung Albertina, Vienna）

手勢，日子的窮困可想而知了，他以坦誠的態度，看待自身的處境，那份成熟與專注，真不可思議！

　　檢視自己，小杜勒揭露人不敢面對的部分，展現不虛榮的心態。看完此圖，再反觀〈藝術家母親63歲的肖像〉，就不難理解從小他學會了怎麼用一雙「寫實」的眼來看世界，看待自己，及看待周遭的人。

🍃 第一次畫母親肖像

阿爾布雷特・杜勒
〈芭拉・杜勒肖像畫〉
（Portrait of Barbara Dürer）
1490年
油彩，橡木板
47 x 36公分
紐倫堡，日耳曼國家博物館
（Germanisches Nationalmuseum, Nüremberg）

　　小杜勒一生共畫了兩幅母親的肖像，繪製〈藝術家母親63歲的肖像〉之前，於1490年，他用油彩與橡木板也完成了一張〈芭芭拉‧杜勒肖像畫〉（Portrait of Barbara Dürer）（由紐倫堡的日耳曼國家博物館收藏），在進行此張時，藝術家剛好19歲，已結束祭壇畫名師麥可‧沃俱馬特（Michael Wolgemut,1434-1519）的訓練，正從那兒離開，那時，也畫了另一張父親的肖像，兩件擺在一起，成《杜勒雙親的雙折肖像》（小杜勒先畫父親，再畫母親），一來算他畢業之作，二來也取悅父母。

　　在1490年的〈芭芭拉‧杜勒肖像畫〉，我們感受到襲來的佛蘭德之風，當時的他觸角還未往外延伸，這影響從那兒來的呢？話說，大杜勒曾到佛蘭德旅行，與一群荷蘭畫家們工作，吸收了楊‧范‧埃克（Jan van Eyck）與羅希爾‧范‧德魏登（Rogier van der Weyden）的風格，之後，也將此精髓傳遞給自己的兒子。這張畫，芭芭拉包裹著一條白色長頭巾，身穿紅衣，有些瘦弱，可見微凸的肚子，顯然懷孕了，已生過十幾個小孩的她，些許倦意，不過，依舊保有那姣好的臉蛋與優雅的風度，這正也符合小杜勒口中的母親：「標緻與高貴的舉止」。

🍃 純熟之最

　　完成母親第一張肖像後，接下來得等23年，才動筆描繪母親。從1490到1514年，這間隔，小杜勒到德國各地旅行，

實踐年輕人「漫遊」（Wanderjahre）的理想，他的足跡遍佈了諾德林恩（Nördlingen）、烏爾姆（Ulm）、康斯坦茨（Constance）、巴塞爾（Basel）、柯馬（Colmar）、與史特拉斯堡（Strasbourg）等地，跟其他藝術家會面做知性交流，也接觸斯瓦本（Swabian）畫風；之後回紐倫堡，順父母心意，與一名有錢有聲望家族的女兒安葛妮絲・佛瑞（Agnes Frey）成婚，這樁婚姻在社會地位、金錢、事業上，為杜勒提升不少。

　　婚後幾個月，1494年底，他到義大利旅行，除了逛美術館、上教堂、作畫之外，還與威尼斯藝術大師，亦是他的偶像喬凡尼・貝利尼（Giovanni Bellini）會面，然而，此次行程，他最開心的莫過於讀到了盧卡・帕西歐里（Luca Pacioli）、歐幾里得（Euclid of Alexandria）、阿伯提（Leone Battista Alberti），及古羅馬建築師維特魯威（Vitruvius）……等人的數學與建築理論書籍，在那兒待上了一年。

　　之後回家鄉時，設立並經營一家專屬的繪畫工作室，將義大利所學的，融合北方畫風，異鄉的洗禮的確推把他更上一層樓，往後，他不乏贊助者，貴族們持續委託他作畫，像智者腓勒（Frederick the Wise）、撒克遜選候（Elector of Saxony）……等等，儘管如此，不因滿足，於1505年又啟行到義大利，住了兩年，在那兒專注於肖像話與祭壇畫創作。當他再度歸鄉時，名氣不同凡響，已跟大師貝利尼、拉菲爾、達文西相媲美了，接下來幾年，他製作〈亞當與夏娃〉（Adam

and Eve,1507年）、〈十萬殉難〉（The Martyrdom of the Ten Thousand,1508年）、〈聖母與聖子〉（The Virgin and the Child,1508年）、〈聖母升天〉（Assumption of the Virgin,1509年）、〈三聖一體的朝拜〉（Adoration of the Trinity,1511年）、〈騎士、死亡、與惡魔〉（Knight, Death and the Devil, 1513年）、〈書房的聖傑羅姆〉（St Jerome in his Study,1514年）、〈憂鬱之一〉（1514年），張張都成為文藝復興時期不朽的傑作。

所以1514年，他再度畫母親時，正於藝術生涯之巔，也是繪畫純熟之最的階段。

🍃 遇見了慟

在〈藝術家母親63歲的肖像〉，我們嗅到了死亡，而芭芭拉在面對死亡時，持著怎樣的態度，小杜勒說：

> 她害怕死亡，但她說來到上帝之前，就不害怕了。

她不恐懼的心態，來自於宗教的力量。小杜勒也描述了她臨終前的情景：

> 她死時，經歷了困苦，我注意到她見著了恐怖的東西，要求聖水，好長一段時間，她不語。當她眼睛闔上後，

　　立即地，我看到死亡重擊了她心臟兩下，閉上了嘴巴，
最後，痛苦地離去。

在她去世後，他平鋪直述：

　　我用禱告不斷地跟她說話，我為她如此悲痛，實在無法
表達自己，願上帝憐憫她。

這兒，我們遇見了他的慟。

🍃 畫如文件

　　在這幅肖像畫，左上角出現了幾行文字，有大、中、小，
最大字「1514」，代表1514年繪製；接下來中型字：「這是阿
爾布雷希特・杜勒的母親，63歲」；再來一些小字：「她於
1514年死去了，在祈禱週的星期四，約傍晚前兩個小時」。所
以，我們可以判定芭芭拉於1514年5月16日下午去逝（小字是
死後才填上）；那麼繪製時間呢？藝術家自己又另外記載，是
同年3月19日，也就說離世前兩個月畫的。

　　不同於當時的藝術家們，杜勒有記載文字的習慣，幾乎所
有作品，都有完整的記錄，留下像年代、個性化簽名、與隨想
話語，以方便未來的研究者，這也說明他活的時候，非常在意
後人如何看他。

🍃 靈魂之窗

　　英國藝術史家克莉絲塔・果洛辛爾（Christa Grossinger,1943-2008）曾在著作《在中古時期末與文藝復興藝術裡刻畫女人》（*Picturing Women in late Medieval and Renaissance Art*）中，強調〈藝術家母親63歲的肖像〉是小杜勒所有肖像之作最動容的一件。我相當同意她的看法，這張畫的女主角或許皺紋無數，陰影與凹陷多處，但真正的驚嘆，在於──那雙「眼睛」。

　　眼睛跟眼皮與眼袋分離，不黏合，有解剖的清晰度，像圓球，簡直快凸出來了，頗為驚悚。美國藝術家兼博物館館長羅勃・拜佛利・黑爾（Robert Beverly Hale,1901-85）更說這張肖像畫，小杜勒將眼皮當作伸展於眼睛之上的「肉身緞帶」（ribbons of flesh）；另外，若仔細看她的左眼（於觀眾視角，是右眼），眼珠裡有兩個小亮點，暗示室內的多光源；她的右眼，明顯的睫毛，可發現眼珠朝上方瞧，彷彿瞪向天堂，預示她即將要去的地方。

　　這雙銳利的眼睛，是靈魂的作祟之處，訴說了她性格與心願。

🍃 煞走了腐朽

　　小杜勒在生涯最高峰，遇見了生命的最悲、最痛，他的情緒之慟、之深，何以表達，就算有淚，也忍住，最終，盡灑於〈藝術家母親63歲的肖像〉上。

　　這兒，我們看見一名女子生命正被殘酷地剝奪，但畫家並未描繪消失的活力，反而，她那一股堅定與韌性煞走了腐朽，青春留住了，小杜勒想要人們記得他有一位受盡人間疾苦，卻元氣十足、勇敢的母親！

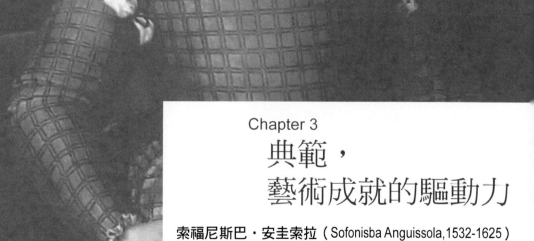

Chapter 3
典範，
藝術成就的驅動力

索福尼斯巴・安圭索拉（Sofonisba Anguissola, 1532-1625）

母親：比安卡・彭容・安圭索拉（Bianca Ponzone Anguissola, ?-1537）
娘家姓：彭容（Ponzone）

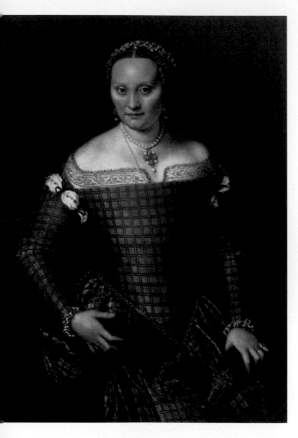

索福尼斯巴‧安圭索拉
〈比安卡‧彭容‧安圭索拉的肖像〉
（Portrait of Bianca Ponzone Anguissola）
1557年
油彩，畫布
柏林，國家美術館
（Staatliche Museen,Berlin）

　　藝術家自幼小失去母親，長大後，又怎麼抓回那早已模糊的記憶呢？義大利文藝復興女藝術家索福尼斯巴‧安圭索拉（Sofonisba Anguissola,1532-1625）25歲那年，畫下死了20多年的母親影像，畫家還記得她的模樣嗎？是根據什麼來描繪呢？

索福尼斯巴的母親名叫比安卡・安圭索拉（Bianca Anguissola,?-1537），娘家姓彭容（Ponzone）。

引畫

女主角坐在一張綠絨與木製的椅子上，一手握著椅把，另一手抓住深棕毛茸茸之物；一身暗亮的金黃衣裳，方格圖案，如一塊一塊拼湊的薄片黃金；衣間點綴精心設計的絲綢、蕾絲、緞帶；項鍊、墜子、耳環、戒指上，不乏貴重的珍珠與黃金。

她梳整的髮型，盤繞的精細辮子，高額頭、高顴骨、雙眼皮、睜大的眼睛、炯炯的眼神、姣好的鼻子、閉合的嘴，微翹的嘴角，整張臉俊美，具立體感，看來容光煥發；另外，她有粗實的脖子、寬肩、不怎麼細的腰，軀體感覺相當厚實。

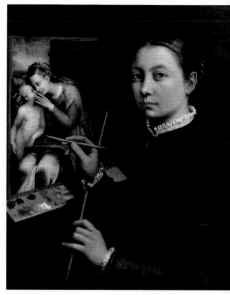

索福尼斯巴・安圭索拉
〈自畫像與畫架上的奉獻圖樣〉
（Self-Portrait at the Easel Painting a Devotional Panel）
1556年
油彩，畫布
66 x 57公分
波蘭，蘭卡特，拉美克博物館
（Muzeum-Zamek,Lancut,Poland）

緣由：與親人對話

　　史料並沒記載這幅畫是在怎麼情況下完成的，雖如此，根據1556年一個事件，我們大概可推敲一二：

　　那一年，佛羅倫斯繪畫學院的創辦人，也是當時的藝術權威，叫吉歐及甌・瓦沙瑞（Giorgio Vasari,1511-1574），他聽聞了索福尼斯巴的聲名，特別來到家裡，探訪她，他見著她的作品〈玩西洋棋的姊妹們〉，並大大讚賞：

> 　　我親眼目睹藝術家用她那雙勤奮的手畫的作品……作品人物活像真人似的，只差沒辦法說話而已。

索福尼斯巴・安圭索拉
〈玩西洋棋的姊妹們〉
（Sisters Playing Chess）
1555年
油彩，畫布
70 x 94公分
波蘭，波士那，國家博物館
（Museum Narodowe,Poznan,Poland）

之後，在他的一本《藝術家的生活》（*Lives of the Artists*）（研究文藝復興藝術家首要的資料）中，將她介紹出來，能獲得這藝術權威的青睞，不但是繪畫頂尖程度的確保，也等於持有前途無量的一本護照！

沒多久，索福尼斯巴進開始進行這張〈比安卡‧彭容‧安圭索拉的肖像〉。這是索福尼斯巴唯一為媽媽製作的肖像畫，為什麼突然要畫已逝的親人呢？畫家從小習畫，終於在1555年完成一件突破之作〈玩西洋棋的姊妹們〉，隔年又有瓦沙瑞的保證，知道自己將邁入好前景，在這關鍵時刻，她渴望跟在天之靈的母親說話，因此，畫媽媽的肖像，過程，等於與親人進行一場對話。

強勢與駕馭

比安卡‧彭容出生顯赫的貴族家庭，1531年嫁給一名來自熱那亞（Genoese）小貴族，叫安米卡爾‧安圭索拉（Amilcare Anguissola,1494-1573），婚後育有六女一男，夫妻倆毫無重男輕女的觀念，也沒灌輸自己的女兒未來當一名賢妻良母，反而鼓勵她們善用天份，好好往興趣之途發展。那個時代，對女子來說，幾乎被所有職業拒於千里之外，不婚的，到修道院，少數能晉升院長之職；有的比較極端，當起了男人的情婦。因此不難想像，生涯的路之窄！然而，比安卡卻相當前衛，想讓女兒們受良好教育，企圖拔得頭籌，六個女兒果然不負期盼，

其中，四位成為畫家，一位擔任拉丁文學者，索福尼斯巴則最出色。

比安卡，在女兒的畫筆下，雖然身上所穿的，到處金黃，但毫不俗氣，在那光亮與暗影的微妙關係，反而彰顯了一種莊嚴、精緻、與深度的美；頭與身妝點的飾品，也充分地表現身分、財富與地位；身體的厚實，不僅展示健康飽滿，也散發了雄風。這兒，倒有兩項特徵值得討論：

一是，她那發亮的額頭，特別寬大，幾乎佔了整張臉的快一半。關於此，不得不提文藝復興時期的風尚，不少上流與貴族女子，喜歡削除髮尖，增加額頭長度，這麼做是為了強調智力與知性。這兒，索福尼斯巴不忽略這個部分，更甚地，不將母親的頭抬地高高的（抬高看來更傲氣），反而，稍微降低一點，讓觀眾在欣賞此畫時，視線馬上被那額頭吸引過去，光亮、寬大、立體，讓人印象深刻，有立即性的衝擊。為此，比安卡的聰穎馬上突顯了出來。

二是，她的腰肩，繫上了金製的腰帶，中間垂掛一串長長的金鏈，連接一個形狀特異的東西，說來，那是一只香盒，可散芬芳。有趣地，她的手握住著它，傳統的肖像，若主角手中握物，通常代表此人的紋章之物，或者特殊德性的象徵。那麼，此物有何意涵呢？仔細看，有動物的深棕毛，前端是金製的動物頭型，小小、瘦長的，看來如鼬、貂，這種動物在不同國家代表的意義不同，不過，在歐洲，這動物的毛代表著皇室或高地位。因此，這兒的香盒，僅說明比安卡的名望貴族血統。

　　實際上，比安卡的社會地位比丈夫高，在家庭中，她擺有強勢的恣態，又有她的聰穎，更是持駕馭的能力了。讀到此，或許你會想，此肖像畫頗如一般臣民看皇后的印象，但這是女兒描繪母親，似乎缺乏了人性中的溫暖，這些元素怎麼不見了！跑到哪兒去了呢？

急需的母愛

　　當畫家小時，不到5歲，一個急需母愛的年齡，比安卡撒手人間，對她的打擊很大，一份失落感冉冉而升，往後，從年長的婦人那兒得到慰藉。這個部分也在索福尼斯巴的畫作中讓我們瞧見了。

索福尼斯巴・安圭索拉
〈自畫像與老女人〉
（Self-Portrait with Old Woman）
1545年
粉筆素描
302 x 402公分
佛羅倫斯，烏菲茲美術館
（Uffizi Gallery,Florence,Italy）

　　從這一張1545年繪圖〈自畫像與老女人〉，我們看到一位胖胖的女人，那是奶媽，兩手端著果子，無微不至的服侍身邊的小公主，這小公主13歲，這模樣，那年紀的小孩在情感的表達上是不拐彎抹角的，真情難掩，愛恨分明，她的食指指向奶媽，整個畫面除了傳達老婆婆的愛與奉獻，也說明小女孩的感激之情。

　　再來看看這一幅〈玩西洋棋的姊妹們〉，圍繞棋盤的三名年輕女子，是畫家的三個妹妹，若仔細觀察，最右側有一個神祕人物，她是誰呢？頭披白巾，身穿樸素白衣，高頰骨的臉蛋，直挺的鼻子，是清瘦、帶些皺紋的中年女子，從她穿著來判定，絕非位居高階，原來，她是家中的僕人。在這兒，值得一說，瓦沙瑞來時，索福尼斯巴拿的是這幅畫給他觀賞、檢視，僕人被帶入畫裡，在當時不符合禮節，她的確冒著極大的風險，一不小心，可能無法在藝術界立足，她如此大膽，是因女僕的關懷與無私的奉獻，深深擄獲畫家的心了。

　　索福尼斯巴29歲時，在西班牙宮廷住了兩年之後，創作一幅〈彈琴的自畫像〉，此畫描繪自己彈琴的樣子，左上角卻出現一張老女人的臉，與深重的黑影，似真似幻，看來嚴肅極了，她是誰呢？若我們反回觀視〈玩西洋棋的姊妹們〉右側的中年女子，會發現這兩位婦女特徵一模一樣，從此判斷是同一個人，這位在格里摩那（Gremona）家中的僕人，是唯一讓蘇菲妮絲芭放心不下的人，這件作品是藝術家在思念之際畫下來的！

索福尼斯巴・安圭索拉
〈彈琴的自畫像〉
（Self-Portrait）
1561年
油彩，畫布
83 x 65公分
英格蘭，奧爾索普，史賓塞伯爵收藏
（Earl Spencer Collection, Althorp, England）

傳統畫中，幾乎看不到奶媽與僕人的身影，索福尼斯巴的作法很不尋常。小時候失掉了生母，那受傷的心靈也因奶媽與僕人的愛，撫平了。

我們若拿〈比安卡・彭容・安圭索拉的肖像〉跟以上三張畫作比較，馬上能察覺僕人與奶媽流露了無限的母愛，而生母呢？象徵世間的野心與榮耀。

女性佼佼者

談到這張〈比安卡・彭容・安圭索拉的肖像〉，我們不得不談到她另一件幾乎同時期完成的〈自畫像與畫架上的奉獻圖樣〉，此為索福尼斯巴的自畫像。

這兒，畫家已是一位成熟、自信的女子，把自己擺於右側，佔構圖的三分之二，那雙直瞪會說話的眼睛，一身黑色與些

許白的服飾，右手握住畫筆，有十足的男性的雄風與粗獷；她
的左手拿著一根細長的棍子（此為*appoggiamano*），那是作畫
時，置放這根，有穩定手部的效果，綜合來說，這雙手兼具了
專業的陽剛傲氣。另外，畫的左邊又有另一張「畫」，斜放，
卻清清楚楚地呈現內容，上面刻畫的是童真瑪麗亞與小耶穌的
母子形象，背後深藏怎樣的意涵呢？

　　身為女性，不能像男畫家一樣研習解剖學，也無法從男性
裸身作實體練習，從事大規模的宗教與歷史畫更是遙不可及，
索福尼斯巴卻野心勃勃，想處理宗教主題，極力突破制約，於
是畫了這童真瑪麗亞與小耶穌的形象，這兒的耶穌，顯得比一
般嬰兒大的多、高的多，藉此告知他有能力畫宗教畫，甚至男
性裸體。索福尼斯巴藉此透露她強勢的挑戰意味！

　　跟她同期的女畫家，像芳達娜（Lavinia Fontana,1552-
1614）、佳梨里安（Fede Galizia,1578-1630）、與瓏乙（Burbura
Longhi,1552-1638），她們父親都是響負盛名的畫家，索福尼
斯巴不同，從小沒有耳濡目染的機會，儘管如此，瓦沙瑞評
論她：

> 藉由她的天份與努力，比起其他同時代女畫家，索福尼
> 斯巴早已展現她那不凡的運筆與優雅的特質，不僅擅長
> 運用實體素描、上色、畫畫，也像海綿似的吸取他人的
> 長處，最後，她創造的作品，既美麗，又成功，是極為
> 罕見。

索福尼斯巴真可稱為女性之中的佼佼者。

環境的限制與性別的歧見，支支箭靶朝她射過來，阻擾她的前進，但怎麼也框不住她，最後，就連露馬柔（Gian Paolo Lomazzo,1538-1600）、巴帝怒席（Filippo Baldinucci,1624-1696/7）、索普安尼（Raffaello Sopriani）、賴斯特（Gian Battista Zaist）⋯⋯等等藝術家都不得不承認，一致推崇她在描繪實體的技巧，直逼堤香（Titian）。

如〈比安卡・彭容・安圭索拉的肖像〉體現的，同樣地，〈自畫像與畫架上的奉獻圖樣〉展示了畫家的雄風與前衛。

有趣的是1620年，當索福尼斯巴邁入88歲高齡，畫下一張自畫像，這兒，我們

索福尼斯巴・安圭索拉
〈老女人的自畫像〉
（Self-Portrait）
約1620年
油彩，畫布
98 x 78公分
丹麥，尼瓦市，海格藝術館
（Nivaagaards Art Museum,Niva,Denmark）

看到了她母親的影子，3／4身長、坐姿、角度與手姿，顯然跟媽媽一模一樣，證明母親在她心頭，始終沒忘。

🍃 最高的典範

完成母親肖像不久後，索福尼斯巴即入西班牙宮廷，當起菲力普二世國王（當時歐洲最強盛、最富裕的皇室）的畫師，也受到寵愛，成為了第一位贏得國際讚譽的女藝術家。果然，她不辜負母親的期望。

此畫，不是捕捉藝術家對母親模糊的記憶。比安卡銳利的眼神，聰慧的模樣，與一身尊嚴與高貴，索福尼斯巴領會到，母親給予的，並非溫暖的母愛，而是強勢與駕馭，那是她在俗世間追尋的藝術野心的關鍵力量，為此，索福尼斯巴模仿她，一生將她當做完美的典範。

比安卡在女兒心中扮演的是藝術成就的激素。

Chapter 4

為腐朽的肉體，
披上濃情的布巾

林布蘭特・范・萊因（Rembrandt van Rijn, 1606-69）

母親：妮爾金・（科妮莉亞）・威倫達曲（Neeltgen（Cornelia）
Willemsdochter, 1568-1640）

娘家姓：范・朱布洛克（van Zuytbrouck）

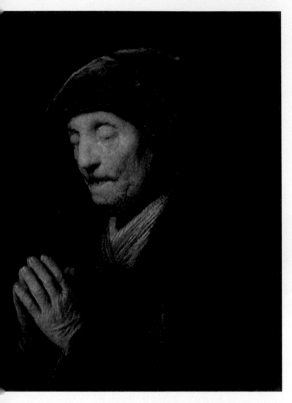

林布蘭特・范・萊因
〈禱告的老女人〉
（An Old Woman at Prayer）
約1629-30年
油彩，銅
16 x 12公分
薩爾茨堡，老主教宮，官邸畫廊
（Residenzgalerie, Alte Residenz, Salzburg）

　　若問世間哪一位畫家將母親描繪得最蒼老，情感表現最
澎湃呢？無疑地，荷蘭黃金時期的畫家林布蘭特・范・萊因
（Rembrandt van Rijn,1606-69）。他為母親創作了不少肖像，
張張老態不已，若仔細推敲，這些畫完成的時間介於1626至
1631年，母親也才60歲左右，林布蘭特卻將她畫得像過了百歲
的滄桑女子。

林布蘭特・范・萊因
〈年輕男子的自畫像〉
（Self-Portrait as a Young Man）
1629年
油彩，木板
15.5 x 12.7公分
慕尼黑，舊皮納克提美術館
（Alte Pinakothek,Munich）

　　她名叫妮爾金・科妮莉亞・威倫達曲・范・萊因
（Neeltgen Cornelia Willemsdochter van Rijn,1568-1640）；娘家
姓范・朱布洛克（van Zuytbrouck）。

引畫

　　此作品，她1／2身長，幾近側影，頭身披著紅巾，眼睛闔
上，嘴微開，胸前兩手合掌，虔誠地禱告著。看那臉與手，天
啊！滿是皺紋、鬆垮、腐朽。

緣由：渴求急需

　　林布蘭特為母親製作的肖像，除了〈禱告的老女人〉，還有1626年的〈音樂寓言〉（Musical Allegory）與〈托比特、安與小羊〉（Tobit and Anne with the Kid）、1629-31年的〈老女人的半身〉（A Bust of an Old Woman）、1631年的〈女先知漢娜〉（Prophetess Hannah）……等等，這些都集中在他20到25歲之間完成的，這段時日，是畫家的草創期，在經驗不足與財務拮据，急需模特兒之下，母親一直守在他身旁。

　　於是，他邀請她在畫前擺姿，就這樣，母親成為他藝術中最驚嘆的謬思。

林布蘭特・范・萊因
〈女先知漢娜〉
（Prophetess Hannah）
1631年
油彩，橡木鑲板
60 x 48公分
阿姆斯特丹，國立博物館
（Rijksmuseum, Amsterdam）

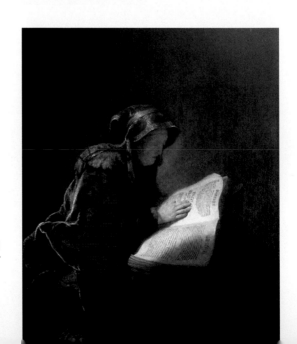

🍂 不倒的支柱

妮爾金·科妮莉亞·威倫達曲·范·萊因（以下，用「科妮莉亞」稱之）1568年出生於萊頓（Leiden），是一位麵包師傅的女兒，1589年，嫁給一名磨坊主哈門·格瑞茲榮·范·萊因（Harmen Gerritszoon van Rijn），她原先信仰羅馬天主教，丈夫荷蘭改革教派，婚前，改信加爾文教派，以順夫家。說來，家人的虔誠信仰，感動了林布蘭特，對他也起了默默的影響，那也就是為什麼他作品裡，常染上一股宗教的精神感。

她生下九個小孩，丈夫經營萊茵磨坊，生意興榮，過得富裕，吃穿不愁，夫妻倆也盡量栽培孩子，其中，林布蘭特較能唸書，因此，科妮莉亞對他期望也高，他上拉丁文學校，又註冊鎮上新興的萊頓學院（Leiden Academy）主修法律與神學，但不久後，發掘自己的性向不在學術，而是在繪畫上。

不難想像，他選擇一條非社會所期待的職業，父母一開始有些失望，不過，科妮莉亞還是資助他去學畫，首先，14歲時，他被送到地方歷史畫家范史瓦能堡（Jacob van Swanenburgh）訓練三年，然後到阿姆斯特丹，跟繪畫大師拉斯曼（Pieter Lastman）與皮那斯（Jacob Pynas）學習將近一年，他極高的天份，四年的拜師學藝，鍛鍊了他一身的功夫。

受訓完畢，也幾近弱冠之齡了，在無居所之下，科妮莉亞收留了他，於是，他在母親的屋簷下過日子，也與好友合開一

家工作室，她成為他生活上的支柱，重要的是，她願意當兒子
畫筆下的模特兒，一而再，再而三的，持續下去，直到1631年
他離家，獨立高飛為止。

真的這麼蒼老？

　　這張肖像畫，第一眼看去，除
了皺紋、鬆垮、腐朽之外，手部也毫
無血色，如乾屍的皮。臉部，有不見
痕跡的眉毛，凹陷的上眼皮，闔上的
眼睛倒露出一丁點的眼珠，不滑順的
睫毛，像黏膠的拉扯，介於眼與臉頰
處的沾濕，如淚般，鼻與嘴之間的幾
條青筋或血管，微弱的上唇，殘損牙
齒，及腫脹的雙下巴。那灰白的百折
衣領與些許黃金與稍紅的衣裳，重重
條紋，之深之切，與那一張臉那一雙
手，刻痕般的相呼應。

　　不禁想問，科妮莉亞真的這麼蒼
老嗎？

格理特・竇（Gerrit Dou,1613-1675）
〈讀經文選的老女人〉
（Old Woman Reading a Lectionary）
1630年
油畫，鑲板
71 x 55.5公分
阿姆斯特丹，國立博物館

　　1631年，林布蘭特又畫下〈女先知漢娜〉，擺姿的人是母親，這回，描繪坐態，她拿一本聖經，眼與手同步掃視，正專心閱讀著，在這兒，雖沒像〈禱告的老女人〉的殘酷對待，但她駝背，佈滿皺紋的手與臉，類似地，也十分蒼老。同個時期，也有另一位畫家（林布蘭特的學生）名叫格理特・竇，也以科妮莉亞為模，畫下一幅〈讀經文選的老女人〉，這兩件作品，倒可拿來對照一下：

林布蘭特・范・萊因
〈托比特、安與小羊〉
（Tobit and Anne with the Kid）
1626年
油彩，橡木鑲板
39.5 x 30公分
阿姆斯特丹，國立博物館

　　主角同是科妮莉亞，畫的時間也差不多，都近似側身，正讀聖經經文，然而格理特‧寶的〈讀經文選的老女人〉，露出蓬鬆的髮絲，與身上奢豪的動物毛，相互呼應，看來頗像一位貴婦，她的臉與手有皺紋，畫家呈現光亮平滑了肌膚，她的確年輕多了。兩件一比較，在年齡表現上，簡直天壤之別！

　　沒錯，刻畫「老」的景況是林布蘭特的專長。

埋怨與否？

　　科妮莉亞怎般的個性？我們全然不知，不過，從林布蘭特的畫筆表現，可以推敲，她應是一位謙卑、耐心、很懂兒子心思的婦人，然而，我們不禁想問，當她看見被畫得這麼蒼老，難道不失望、不生氣嗎？

　　林布蘭特排行老九，母親生下他時，已38歲了，就算在現代也算高齡產婦，更何況17世紀初，一般人難活過50歲，而他童年、青少年的成長階段，科妮莉亞也40、50歲，在兒子的眼裡，她比一般婦人老得多，畫中的老，或許來自於此。

　　攤開林布蘭特一生的作品，他畫了不少自畫像，數量之多，從年輕到老去，從富裕到貧困，各裝扮，各情緒表達，畫盡所有對自我的認知與內在探索的可能性。若觀視這些，我們會發現他描繪自己，也相當殘酷，以蒼老對待，此證明了林布蘭特對歲月留下的痕跡，特別敏感。

　　我想，那是始於藝術家對母親的了解與憐惜。對老一事，到了擺脫不了的思緒，往後，延續一輩子。

　　若科妮莉亞對兒子的畫不滿，就不會一再擺姿了，實況是，每畫一張，她不知多有耐心，在畫布面前待這麼久，不論兒子怎麼要求，站立、坐姿、禱告也好，一張接一張，她不厭其煩，也沒埋怨，反而，靜靜地享受著。

情緒的高昂

　　林布蘭23歲時，認識了一位貴人，荷蘭政治家兼詩人康斯坦丁・海根（Constantijn Huygens），不但發掘畫家的才氣，還在海牙宮廷裡為他介紹一些客戶。在一封給海根的信，林布蘭特談及藝術，說道他想在繪畫上達到的成就，即是：

> 最偉大、最自然的活動（*de meeste en de natuurlijkste beweegelijkheid*）。

　　「*beweegelijkheid*」字面意思「情緒」或「動機」，根據於此，林布蘭特在畫裡渴求的是──飆情緒。

　　這段話正也牽連巴洛克的繪畫，此派，跟反宗教改革或天主教復興運動有關，約從1600年開始，貫穿17世紀，直到18世紀初，美學的典型元素，不外乎豐富的顏色，光與影強烈對比，戲劇性動作，這樣營造氣氛，可將宗教情緒引入高潮。而〈禱告的老女人〉屬於巴洛克的範疇嗎？

　　這張畫運用了複雜、多面向、多角度觀察，與明暗技法，於光束與黑影變化下，產生一種沉思的效果，在視覺上，皺紋的線條與腐朽的細胞，一直在蠕竄，因此，這並非靜止，而是一個持續性的動感畫面。此畫不僅在刻劃一位俗世的女子，更渲染了高度的宗教情操，目睹此畫，情緒不由得高漲起來。另外，畫十分嬌小（16×12公分），也將築起的激情，再度壓縮，因密度之高，衝到了頂點。

　　是的，〈禱告的老女人〉不僅符合巴洛克美學，更甚地，它是一個流動，情緒沸騰的作品。林布蘭特一生畫了不少的肖像傑作，然而，此作品，我認為是之中，情感最濃，戲劇性最烈的一件。

不一樣的第二眼

　　林布蘭特用畫刷或調色刀，慢慢拖曳，一層一層的上漆，不因模擬人的外形或畫得像而滿足，總企圖把關鍵的精神元素，與皮膚底層的細胞掀開來，從母親身上，他學會怎麼察視，包括臉、身體、姿態、情緒、心思、性格，怎麼控制光影，調整比例、層次、與濃度，怎麼讓無數懸疑的因子涵蓋其中，彷彿進入了深邃的蒼穹，令人匪夷所思。

　　沒錯，第一眼，我們看到了老。看第二眼時，我們體悟那老只是外表，身上的線條、光影、凹凸、乾濕之間，流露出特殊的性格，毫無虛榮心，有的只是那份熟悉、慈善、謙卑、溫

柔，及無法言喻的驚痛，最後，在肉體與靈魂之間，進行坦然的對話。

震驚的預示

　　林布蘭特對不切實際的事物不感興趣，所觀察，所擁抱的，是一個能觸碰的肉身，乍看時，粗暴、殘破、與苦澀，科妮莉亞被他描繪成嚴酷的風霜、腐蝕，然而，注入的卻是一份特殊的悲憫、憐惜、與疼愛。而且，他在她頭與身體上披了一件紅色的絲絨布巾，濃情的顏色，尊貴的質料，其實，這是畫家為親愛的母親授予的冠冕。

　　〈禱告的老女人〉是畫家藝術生涯的第一幅震撼之作，收入了俗世與神性的美，也展現了人道與慈悲的精神，這些元素結合，達到了如火純青的地步，往後，他不再畫任何青澀之作。或許林布蘭特之後還有幾位重要的女模，像妻子沙斯姬亞（Saskia van Uylenburg）、兒子的奶媽保姆葛切（Geertje Dircx）、女僕韓德瑞可·斯多弗（Hendrickje Stoffels），但母親卻是第一位，也是奠定純熟畫風最關鍵的謬斯。

　　因科妮莉亞的存在，為他打開最潛在的創造力，更圓了他「偉大文明先知」的夢。

Chapter 5
慈愛，
真理背後的一根支柱

約翰·康斯特勃（John Constable, 1776-1837）

母親：安恩·康斯特勃（Ann Constable, 1748-1815）
娘家姓：瓦茲（Watts）

約翰·康斯太勃
〈安恩·康斯太勃〉
（Ann Constable）
約1804年
油彩，畫布
76 x 63.5公分
科爾切斯特，城堡博物館
（Castle Museum,Colchester）

約翰·康斯太勃
〈安恩·康斯太勃〉
（Ann Constable）
約1815年
油彩，畫布
76.5 x 63.9公分
倫敦，泰德

　　一個母親被兒子畫兩幅肖像，一幅生前，另一幅死後，而後一幅的完成，是因模擬第一幅，之間隔了多年，畫中人物被賦予另一解讀，類似的例子罕見，做的最好的，應是英國浪漫畫家約翰・康斯太勃（John Constable,1776-1837）了。第一次，他約1804年畫下，當時，母親在他面前擺姿，第二次，是她1815年過世，他仿照第一幅的樣子，製成另一件大小差不多的作品。

約翰・康斯太勃
〈自我畫像〉
（Self-Portrait）
約1800年
鉛筆，水彩，紙
24.8 x 19.4公分
倫敦，國立肖像美術館
（National Portrait Gallery,London）

　　畫家的母親名叫安恩・康斯太勃（Ann Constable,1748-
1815），婚前姓氏瓦茲（Watts）。

🍃 引畫

　　第一張，畫面呈棕紅暖調，背景幾乎要吞食了前景；第二
張，背景近似墨綠冷調。主角坐在椅子上，一身深色的衣裳，
與白色絲質的頭帽、披巾，他有寬形、幾近四方的臉蛋，留著
瀏海，有型的眉毛、明亮的眼睛、稍寬的鼻子、薄薄緊閉的
唇，在她膝上，臥著一隻西班牙獵犬。

🍃 緣由：畫的決心

　　康斯太勃專業訓練，起步較晚，1799年，才正式入皇家
學院研習人體寫生、解剖學，也認真模擬古典大師的作品，
像湯瑪斯・根茲巴羅（Thomas Gainsborough）、克勞德・洛
蘭（Claude Lorrain）、魯本斯（Peter Paul Rubens）、卡拉契
（Annibale Carracci）、魯斯達爾（Jacob van Ruisdael），打下
扎實的根基。四年後，他的畫終於在皇家學院展出來，圓了他
多年來的夢想，當時，有一家學院邀請他擔任繪畫教授，他拒
絕了，因為一心想做全職畫家，還寫下：

> 過去兩年，我追趕圖畫，以二手的方式來尋找真
> 理……，我設定好要將心提升上來，卻沒有好好的努
> 力，沒有用同等的心，來表現自然，實踐的確跟其他人
> 一樣。

這段話，點出了他的覺醒，想尋找原創性，接下來，開始
畫第一幅母親的肖像，藉此，初探了自身的美學觀。

經歷多年，他邁向了藝術的純熟期，母親在此時突然過
世，來不及傷痛，就馬上提畫筆，進行第二幅母親的肖像。

🍃 共謀關係

安恩・瓦茲1748年出生於倫敦，是一位有錢製桶商的
女兒，有一次，她逛市集，遇見一名穀物商苟丁・康斯太
勃（Golding Constable,1739-1816），兩人一見鍾情，很快
地，人還不到19歲，就嫁給了他，婚後，隨夫搬到薩福克郡
（Suffolk），是因苟丁的舅舅突然過世，在那兒留下一大塊土
地，為了繼承，就此，也順便買下幾處水力磨坊，築起一座大
豪宅，他們日子過得安穩，幾年下來，她生了六個小孩，也將
全部的心思放在家人身上，她以節儉、做人誠懇贏得好名聲，
更是人們眼中的賢妻良母。

約翰・康斯太勃（以下，以「康斯太勃」稱之）1776
年，誕生於斯陶爾河（River Stour）東伯格霍爾特（East

Bergholt），排行老二，是長子，為此，安恩對他特別寵愛，
家族經營四家穀物廠，還擁有一艘「電報號」（Telegraph）
船，她一開始盼望這個孩子未來能接掌家業，但心思敏感的
他，從小熱愛大自然，對磨坊與船業興趣缺缺。於是，他表示
想往藝術發展，安恩因了解，並沒逼迫他，反而鼓勵他。既然
心不在做生意上，他倒另有一個弟弟，很有從商頭腦，最後，
交由他去管，這樣，約翰便可全心作畫了。

　　一開始因家業的牽連，他在工商界打滾了一陣子，1799
年，23歲，到倫敦接受正式的繪畫訓練，離家時，母親總掛念
他，時常寫信，並匯錢，若不夠，嘗試用甜言蜜語，說服丈夫
給她更多錢，然後，再私底下塞給兒子；康斯太勃呢？有母親
當靠山，不愁花用，也經常回家，還把衣物帶回來洗呢！

🍃 為了生存？還是為了理想？

　　安恩知道兒子有不凡的藝術天份，驕傲地形容康斯太
勃「有一雙手的閃耀天才」（one bright genius & one pair of
hands），她雖然不專精繪畫，但知道英國有一位知名畫家湯瑪
斯・根茲巴羅，作品結合了肖像與風景，引來不少資助者，為
此，她也奉勸兒子仿照這成功的例子，以求生存，期盼他能落
實一點，在一封給他信中，她直接了當地說：

我們既然活在這地球上，我們的計畫與想法一定要
俗世。

這規勸，說明了安恩是個實際派的人。

根茲巴羅（Thomas Gainsborough）
〈喬溫娜‧巴西利〉
（Giovanna Baccelli）
1782年
油彩，畫布
226.7 x 148.6公分
倫敦，泰德

　　在這兒，稍微提一下，同是來自薩福克郡的畫家根茲巴羅，他是康斯太勃的前輩，一開始，從事風景畫，但發現，無法靠這賺錢，於是轉做肖像畫維生，雖說他專職人物畫，若仔細看他的作品，我們會發現，場景多設在大自然裡，有河流、有樹、有花、有變化多端的天空，這些才是他情有獨鍾的，根茲巴羅說：

> 我討厭肖像畫，多麼希望拿著我的玩意兒出走，到某個恬適村莊，在那兒，我可以畫山水，在生活的疲倦之餘，最後，好好地享受寧靜與休閒。

　　若康斯太勃真聽到根茲巴羅的這段話語，一定心有戚戚焉。
　　雖然母親不斷規勸，但康斯太勃對肖像畫很頭疼，在一封信中，他提到了難處：

> 我很憂傷，正在蹂躪自己，悲慘地將時間花在肖像上……我影射的是女仕肖像畫，實在糟糕，若繼續下去，我真看不到什麼結果，當我告訴某某女仕必須拿掉一些顏色，她卻苦惱不已；我找不到另一可能性，想著，我必須要逃。

　　這暗示了畫貴族與上流女子肖像時，創作自由受阻，這也難怪了，這些客戶擁有強烈的虛榮心，總要求畫得比本人年輕，除此之外，還要考量是否符合了社會禮節與標準……等

等。這些因素，使他想逃離，一般而言，肖像畫家得懂諂媚，百般獻殷勤才行，但康斯太勃並不擅長社交手腕，也不懂甜言蜜語，常常得罪客戶。

🍃 肖像畫原則

儘管他對肖像畫抱怨連連，不過仍為不少名流人士留下影像。當時，在藝術圈裡，人人最稱羨的肖像藝術家是約書亞・雷諾茲爵士（Sir Joshua Reynolds），畫家們若畫肖像，多傾向遵循他的教導，在他的《論述》（*Discourses*）中，有一段是這樣的：

> 肖像畫的卓越，我們甚至可以加入相似性、特性、面容……更依賴畫家製作的概括效果，而非確切的特性的表達或部分的小辨識。

雷諾茲的看法是，肖像畫的焦點應在於整體的概括與普遍性，並展現雄偉風格。若看看康斯太勃畫的肖像，以他母親的肖像為例，我們會察覺安恩穿著一身非正式的服裝，算家居服，臉部的特徵、頭髮、頭罩……等等細節，都與雷諾茲的原則背道而馳。康斯太勃剛出道時，不敢冒犯雷諾茲，但慢慢地，他對這位巨人越來越無法苟同，1836年，在皇家學院的一場演講上，訴說了一段：

約書亞‧雷諾茲爵士
〈裝飾海曼像的三位貴婦人〉
（Three Ladies Adorning a Term of Hymen）
1773年
油彩，畫布
233.7 x 290.8公分
倫敦，泰德

雷諾茲練習概括化到某個程度，我們發現在他的作品前景上常鋪有大量的顏色、光、與影，檢視時，一點意義也沒有。然而，在堤香時代，都有均等的寬、屬於整體的均等部分，觀者若親近畫時，會發現每一筆觸代表著現實；就算產生幻象，也不會減損作品的價值。

雷諾茲堆積的油彩，顯現普及化，違反了現實的筆觸，對此，康斯太勃毫不留情的批評，他真正擁抱的是注重細節的均衡，就如文藝復興大師們設下的典範。

🍃 鍾情於風景畫

他真正鍾情的還是風景畫。

童年，康斯太勃經常在家鄉附近，英格蘭東部的埃塞克斯（Essex）與薩福克地帶走動，畫些素描，而這一走，這一畫，一幕幕的美景在前，他說：

> 從磨坊水壩流出的水聲、柳樹、古老腐木、泥濘柱子、砌磚，我愛這些東西…，它們讓我成為一名藝術家，我心存感激。

對這帶戴德漢谷（Dedham Vale）情感之深，往後以此地
為主題，創作出豐富的成果，他說：

這兒是我自己的地方，我要畫得最好。

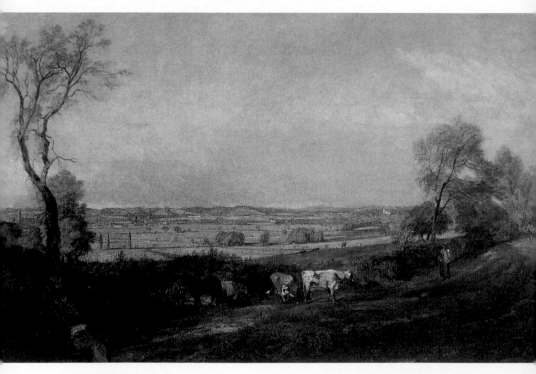

約翰‧康斯太勃
〈戴德漢谷：1811年之晨〉
（Dedham Vale: Morning 1811）
1811年
油彩，畫布
78.8 x 129.5公分
私人收藏

　　沒錯，家鄉風情，在他畫筆下，無盡的探索，發揮到了極限，這兒原叫「出色自然美區」（Area of Outstanding Natural Beauty），但後人起了一個美名──「康斯太勃之鄉」（Constable Country）。

　　當他人在倫敦，常抱怨都會景象，1797年之冬，寫下：

> 我有時候看著天空，想像的卻是透過燒焦玻璃看去的一顆珍珠。

　　比喻了倫敦天空像一粒不清澈的珍珠。1812年5月，他在一封信，寫道：

> 我仍朝向薩福克觀望，就論研習或其他理由，我希望在那兒能度過更多夏日……急迫地能從我本土景象獲得什麼，那總誘惑著我，我希望永遠如此。

　　1814年的另一封信，他說：

> 在住過薩福克的深情景象之後，我怎能適應磚塊牆與骯髒街道。

　　待倫敦許久，結識不少一流的藝術家，體會他們只懂城市，這以外的都成了無知，他感嘆：

> 倫敦人跟所有機靈的藝術家們一點也不知道鄉村的生
> 活，與風景精華，只知牧場出租的馬車。

從描述可知，心念的全是家鄉啊。有趣的是，安恩也曾寫
信，跟兒子提及想像的倫敦生活：

> 我有一個想像，你的學院房間暖和，是因為燈或蠟燭的
> 煙造成的，但煙跑到外面，充斥著空氣與街道，這對胸
> 腔與肺有害，這很敏感的，因此，不要太冒風險，也別
> 熬夜熬得太晚。

這段話，說明了她與兒子的口徑一致，同時，我們也感受
她對他的關心與叮嚀。

🍃 浪漫派與否

康斯太勃在藝術史上，被歸類浪漫派，這點倒有些爭議。
浪漫派一開始是18世紀文藝家玩的遊戲，原本想遠離傳統，伴
隨的卻是混沌，小說家哥德說：

> 每件事處於黑暗、荒謬、混淆，及無法理解。

作家盧梭也闡述：

> 洪流、岩石、叢林、山、陡峭的路，在那兒爬上爬下，
> 身邊竟是深淵，我害怕。

這股勢力漸漸也傳到了鄰國，包括詩人華茲華斯（Wordsworth）成為此派在英國的關鍵人物，他詩中的〈我似一朵雲，孤獨地流浪〉（I Wandered Lonely as a Cloud），幾個畫家也將「孤獨」的意境視覺化，包括富塞利（Henry Fuseli）、威廉‧布雷克（William Blake）、與威廉‧泰納（J M W Turner）。而康斯太勃在心境上，有別於此，怎麼說呢？

1806年間，康斯太勃跑到湖區（Lake District）去嚐一嚐滋味，然而，他埋怨孤獨並沒有讓他創作的更好，反而壓迫他，驅走了元氣，他要的是那份熟悉的景象，與溫暖的感覺，這也訴說了他討厭漂泊。另外，法國畫家們像席里柯（Théodore Géricault）、德拉克羅瓦（Eugène Delacroix）、巴比松（Barbizon）學派，將他視為偶像，好幾次，他被邀請到國外當上賓，但他都拒絕，不願啟行，他說：

> 我寧可在家鄉當窮人，也不願在國外當富人。

不可否認的，於他，濃烈的鄉情，源自於那始終不變的母愛。

🍃 真理的追求

　　康斯太勃在畫母親的第一幅肖像時，要求原創性，反對其他藝術家們只用想像而忘了實體，於是，起了雄心壯志，說：

　　　　對一名自然畫家而言，還有足夠空間，當今最大的惡行是表現華麗身段，只做一些真理之外的東西。

　　此話，說明他決定要當一位追求「真理」的畫家。他用什麼方法掃除藝術惡行呢？

　　基本上，他有三個原則：一，風景畫要兼備詩性與科學性；二，想像不可單獨產生藝術，一定要跟現實做比較；三，沒有一位藝術家是自學的。從這兒，他非常肯定學院在藝術上扮演的角色，他有一句名言：「學院是藝術的搖籃。」

　　從創作以來，他的畫始終保持鮮度，因為在於現場研習，這是他童年邊走邊畫，一點一滴的心得，他用油彩畫全面的預備圖，很大幅，專注細節，觀察入微，以科學方式記錄，特別在畫天空時，會於素描背後，添寫幾項註解，譬如天氣狀況、光的方向、時間，這些做法，十分前衛。這麼做，成果相當不錯，舉一個例子，他1827年的畫〈鏈條碼頭〉（The Chain Pier）掛在美術館裡，一位評論家看到了，讚嘆：

此畫散發了某種氛圍，染上特殊的濕氣，幾乎讓人想找一把傘來撐。

因為康斯太勃革命性的作風，站在作品面前，自然有身臨其境之感了。

我們再回看康斯太勃的母親肖像，分別1804與1815年創作的，中間隔了十一年，乍眼一看，除了左右面相對調，模樣倒類似，若仔細觀察，色彩與細節很不一樣，第一張是畫家28歲時完成的，整個呈棕紅暖調，前景幾乎被背景吸進去，結果，人物輪廓不突出，每物件的區分也不清明，顯得模糊；第二張是39歲畫的，近似墨綠冷調，主角的臉部特徵、頭帽、披巾、衣裳、椅子、西班牙獵犬的毛、人與動物那炯炯的眼神……等等，每細節，不論線條、曲線、折處、凹凸、光影，都被均衡地處理了。兩件作品風格不同，代表期間的畫風與技巧轉變。

從第一張延展到第二張，可了解早期他的確受雷諾茲的影響，逐漸地越來越遠離，最後，找到屬於自己的本性，即是科學方式，攤開這兩件，在美學上，我們看到的是從二手到原創，從流行到真理，是藝術進步的演化。

倒值得一提，第一張安恩的手指上沒戴任何戒指，但第二張，她左手無名指有一枚金色的戒指，那代表婚姻的盟約，照推理安恩一直戴著結婚戒指，為什麼之前沒畫，之後才加上了呢？我想，大概做第一張畫時，他用概括性肖像原則，並沒注意到小細節，但之後，加上去，一來說明細節的關鍵，二來，

當時康斯太勃想娶一位交往已久的女子，滿腦子想著聯姻，為母親添上結婚戒指，表示他意識婚姻的重要性。母親是家庭的一根支柱，但她走了，接下來，他將娶一位美嬌娘，為生活帶來穩定，這戒子象徵的不外乎——母親的祝福。

🍃 慈愛是真理的支柱

康斯太勃說過一句：

> 流行在過去總存在，未來也會有；但僅有事物的真理會一直持續下去，也僅有真理可流傳下去。

他在畫裡表現了無窮的浪漫、詩性、與想像，追根究底，最渴望探尋的是一個永恆與深沉的真理，這不由得的，讓我想到英國頂尖科學家弗朗西斯・高爾頓（Francis Galton,1822-1911）說過的，追求真理的人，背後都有一位慈愛的母親。

Chapter 6

不動搖的信仰，
來自於暖流，來自於美學

讓·奧古斯特·多米尼克·安格爾
（Jean Auguste Dominique Ingres,1780-1867）

母親：安妮·穆萊特（Anne Moulet,1758-1817）
娘家姓：穆萊特（Moulet）

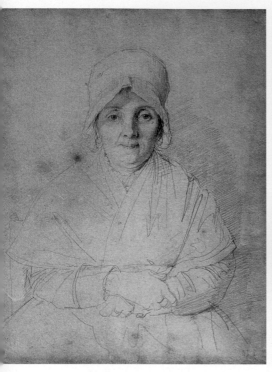

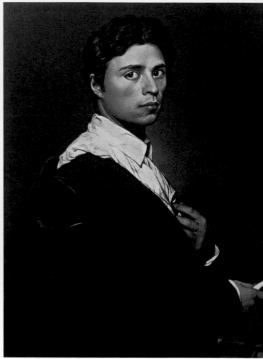

讓‧奧古斯特‧多米尼克‧安格爾
〈安格爾夫人〉或〈母親〉
（Madame Ingres or Mother）
1814年
鉛筆，紙
20 x 15公分
蒙托邦，安格爾博物館
（Musée Ingres,Montauban）

讓‧奧古斯特‧多米尼克‧安格爾
〈二十四歲自畫像〉
（Self-portrait at age 24）
1804年，於1850年修改
油彩，畫布
78 x 61公分
尚蒂伊，孔代博物館
（Musée Condé,Chantilly）

自文藝復興以降，西方肖像作品裡，藝術家們總盡量避免過於對稱，但有一位畫家，在畫母親時，卻對此信條背道而馳，他是誰呢？法國新古典主義畫家讓‧奧古斯特‧多米尼克‧安格爾（Jean Auguste Dominique Ingres, 1780-1867）。他為母親描繪的肖像，均勻、筆直，外型呈三角，若中間切一半，左右幾乎成了鏡像。

安格爾之母，安妮‧安格爾（Anne Ingres,1758-1817），娘家姓氏穆萊特（Moulet）。

引畫

這張素描，主角呈半身，正面坐姿，身體以簡略筆觸帶過。

此頭帽蓋住頭髮，只露少許的髮絲，右處灑下了陰影，對稱的眉毛、凹下的眼框、大大的眼睛、高高的頰骨、眼珠望向前方、左眼角下方有一顆小痣、嘴角上翹、鼻與嘴邊有幾道紋線，這是一張很寫實的臉。

緣由：逮到機會

畫家安格爾1806年到了義大利，當在那兒居留了八年，思念的母親千里迢迢探訪，兩人見了面，雖然待下來時間不長，但安格爾終於逮到可以畫母親的機會，於是拿起鉛筆，雖沒移至到畫布上，結果，留下了一個難忘的身影。

🍃 一探長相

　　安妮・穆萊特是製假髮商的女兒，1777年，19歲不到，便嫁給了一位雕塑家、微型畫畫家、裝飾石匠兼業餘音樂家馬力-約瑟夫・安格爾（Marie-Joseph Ingres,1754-1814）（以下，稱「大安格爾」），丈夫是蒙托邦地方上受敬重的藝術家，婚後生下七個孩子，而我們的畫家安格爾排行老大，父母對他特別寵愛。至於安妮的生平，歷史上對她記錄少之又少，兒子為她做的素描，也供後人一探她的心性與長相。

　　安格爾一身的才藝，是父親調教出來的，9歲時就模擬古物的模型，這此生第一張繪圖，據說模擬得很好，預示了他未來的美學走向。上學時，因法國革命的干擾，學校被迫關門，大安格爾趕緊送他到圖盧茲（Toulouse），在皇家繪畫、雕刻、與建築學院攻讀，說來，在藝術生涯上，受父親的影響較深。而母親幾乎文盲，對於在外的拼鬥，她幫不了什麼忙，她的重要性，多來自於溫暖的情感，與對兒子的信任，相信他是世上最優秀的藝術家！

🍃 情緒亢奮

　　小安格爾17歲來到巴黎發展，首先在雅克—路易・大衛（Jacques-Louis David）（法國革命期間著名的畫家）的工作室

創作，兩年後，又註冊國立美術學院（École des Beaux-Arts），因一幅〈阿基里斯棚裡的阿伽門農的使者們〉（Ambassadors of Agamemnon in the tent of Achilles），榮獲最高榮譽的羅馬大獎，26歲那年，如他所願，踏上嚮往已久的羅馬。原本打算義大利壯遊完畢，便回巴黎，沒想到一待，就待了35年之久，為什麼呢？他在羅馬畫下不少作品，十分滿意，但寄回巴黎沙龍參展，卻被批評的一文不值，說他離經叛道，嫌作品太哥德式，一次接一次慘遭抨擊，為此，決定留在異鄉奮鬥，期待出頭的一天。

面對黯淡前景，幸運地，1813年，他娶了一位女子瑪德齡・察柏利（Madeleine Chapelle），原本是友人介紹的，兩人竟通起信來，在未謀面之下，他向她求婚，她也欣然接受，婚後，因她的了解、鼓勵、陪伴，她的愛與一片忠誠，儘管他在外遭無情的打擊，內心總是愉悅的。

婚後一年，沉醉於幸福時，卻傳來父親死去的消息，母親這時，寫了一封信給安格爾，表示想到羅馬看看他：

> 我幾乎不敢想，怎會有這勇氣，然而，再度去看你的想法，能抱住你，接近我的心……

信中，她也提到渴望沾染兒子與妻子新婚的氣氛：

能看見你在完美的幸福裡，享受因最溫柔的聯姻而來的
愉悅──所有感覺之最，看你快樂，也會見如此景象歡
樂的我……

從這兒，我們感染到一位母親的喜悅，她最後還加上，能
與安格爾碰面，將會是：

我想像中最動人的畫面了。

母親幾乎不識字，怎麼也要想盡辦法，一字一字拼湊，
以達意。其實，在我閱讀她信的過程中，發現文法錯誤百出，
但，不可否認，此是一封很動人的信，字裡行間，難掩了一份
像小女孩的興奮之情。

安娜信一寄出，不久後就坐船，直航羅馬。

情感的抽繭剝絲

安格爾在羅馬有個綽號──因兒魯（Ingrou）。1814年，
在家，享受美好的婚姻生活，在外，依舊承受來自四方的排
擠，他的畫，如〈佩德羅親吻亨利四世的佩劍〉（Don Pedro
of Toledo Kissing the Sword of Henry IV）、〈拉斐爾和弗馬
里娜〉（Raphael and the Fornarina）、〈西斯汀教堂內景〉
（Interior of the Sistine Chapel），及一些肖像畫，又被巴黎沙

龍拒絕；那麼，有私人收藏家買他的畫嗎？他們對他作品的看
法如何呢？說到這點，倒有一位現代藝術史學家斐利普‧康尼
斯比（Philip Conisbee）提出當時的景況：

> 所有遠大理想，已被安格爾擊響⋯⋯但實際上，邀請畫
> 家處理浩大的歷史畫，需求很少，甚至在拉斐爾與米開
> 郎基羅的城市也一樣⋯⋯藝術收藏家們比較喜愛輕鬆的
> 神話故事、每日生活可辨識的景象、風景、靜物、或跟
> 他們同階級的男男女女。這樣的偏好貫穿了19世紀，但
> 一方面，傾向學院派的藝術家們還在等待，希望政府或
> 教堂能資助，來成就他們更高的野心。

　　我們可以想像安格爾的浩大、雄偉美學，很不容易找到客
戶，那一年春天，他還旅行那不勒斯（Naples），為顯赫的穆
拉特（Murat）家族作畫，有〈拉斐爾的婚約〉（The Betrothal
of Raphael）、〈大宮女〉（La Grande Odalisque）、〈保羅與
弗蘭切斯卡〉（Paolo and Francesca），張張之後都成為家喻戶
曉的傑作，不幸地，因此家族掌管的政權殞落，落得他最後沒
拿到報酬，黯然回到羅馬。

落魄時，他還得放下身段，替觀光客
與外交官們畫肖像，以此維生，有一則故
事是這樣的，有一天，一位客戶敲他門，
問：「製作小肖像畫的人住在這裡嗎？」
他聽了之後，極為激怒，回答：「不，這
兒住的是一位畫家！」此說明小安格爾非
常認真地看待自己的專業，一向畫文學、
神話、宗教、歷史的人，每每上等，怎
落到這步田地！

安格爾
〈大宮女〉（Grande Odalisque）
1814年
油彩，畫布
91 x 162公分
巴黎，羅浮宮

　　母親抵達羅馬時，正是他生涯的低潮，忙碌地為人們畫肖像，當然，他內心了解，自己絕非泛泛之輩，為母親畫肖像，意義又如何呢？我認為有二：

　　一來，他從來沒畫過母親，直到父親過世了，才提筆，這不僅發生在安格爾而已，在研究過程中，我發現這現象也發生在其他許許多多頂尖的藝術家們身上，像畢卡索、盧西安‧佛洛伊德、亨利‧摩爾（Henry Moore）……等等，父親活時，不敢畫母親，都得等到父親死後，怎會這樣呢？這與佛洛伊德講述的理論不謀而合，根據他的心理分析，男孩有意識無意識地，一直害怕父親閹割他們的生殖器官，對母親的感覺與潛藏的性愛，應避開，因此，男孩成長過程，了解母親是屬於父親的。安格爾在1814年終於有機會畫母親了，為什麼呢？父親的威脅不在，「閹割的焦慮」也隨之消失。

　　二來，此母親肖像素描的繪製，不是拿來掙錢或炫燿，畫完後，也沒送給母親，卻留在身邊；再者，畫家也只做這張素描，未有下一步的動作，沒再進一步移植到油畫上，此素描，單色的描繪，藉由細膩的線條、陰影，最能看出情感的抽繭剝絲，不必取悅別人，是一張真正為自己而畫的作品。

🍃 優良教條下的守護者

　　此肖像，安娜56歲，直視的
眼神，散發了對兒子的深情；嘴角
微翹，透露出快樂的心情。這兒沒
有閃亮、美麗的背景，但這兒，有
幾近拜占庭聖像的模樣，譬如位於
君士坦丁堡（Constantinople）聖
索非亞大教堂（Hagia Sophia）的
12世紀拜占庭馬賽克〈基督普世
君王〉（Christ Pantocrator）；那
左右的對稱，仿如15世紀荷蘭畫
家揚・范・艾克（Jan Van Eyck）
的〈聖相〉。〈基督普世君王〉
與〈聖相〉，說明耶穌是審判
者，象徵的更是「非人手所造」
（*acheiropoetai*）形像。沒錯，在
〈安格爾夫人〉，儼然提升了畫
中女子的地位，安格爾似乎將母親
神化。

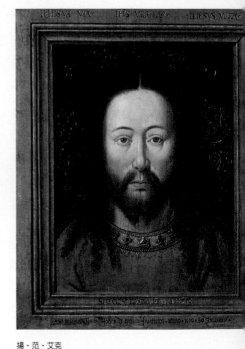

揚・范・艾克
〈聖相〉（Christ）
油彩，橡木板
1440年
33 x 26公分
比利時，布魯日，格羅寧格博物館
（Groeninge Museum, Bruges, Belgium）

另一方面，此畫也有拉菲爾（Raphael）的肖像風範，畫家模仿大師，特別加強女子的謙馴、寧靜與和諧的品質，這麼做，是想達到盛期文藝復興的高度美學。安格爾童年的第一張畫——模擬古物，註定了他古典之路，他在皇家學院攻讀時，一位畫家約瑟夫・洛奎斯（Joseph Roques）教他怎麼從巨匠拉菲爾的作品中擷取精華，如此，深愛學院的教養。安格爾說：

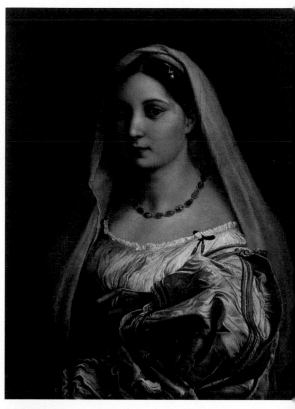

拉菲爾
〈帶頭紗的婦女〉（Donna Vclata）
約1513年
油彩，畫布
85 x 64公分
佛羅倫斯，皮蒂宮
（Galleria Pitti,Florence）

在藝術上，當拉菲爾立下永恆、無可匹敵的神聖疆界
時，偉大的古典大師們在那輝煌記憶的世紀裡盛放，燦
爛奪目般⋯，因此，我是優良教條下的守護者，而非創
新者。

雖然他在顏色與形式上做了革新，新派人士如浪漫主義
者，急切地想親近他，但他護衛傳統的意志，可堅定的很。

此母親肖像素描雖小，卻五臟俱全，是古典美學的縮影，
藉此，他向傳統致敬！

🍃 仿如紀念物

此肖像素描完成，三年後，母親離開了人間，從此，他藝
術生涯走入巔峰，但他始終將母親的肖像放在身旁。

這難忘的身影，暗示了安妮的探訪，成為畫家生涯的突
破之鑰——不僅觸動他對母親長久以來，無法釋放的情感，也
在落魄時，為他注入了一劑暖流，更鞏固了他對古典美學的
信仰。

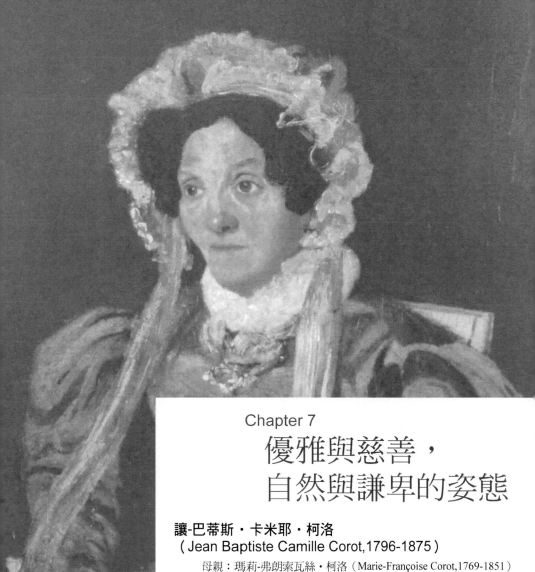

Chapter 7
優雅與慈善，
自然與謙卑的姿態

讓-巴蒂斯・卡米耶・柯洛
（Jean Baptiste Camille Corot,1796-1875）

母親：瑪莉-弗朗索瓦絲・柯洛（Marie-Françoise Corot,1769-1851）
娘家姓：歐柏森（Oberson）

讓-巴蒂斯‧卡米耶‧柯洛
〈柯洛夫人〉
（Madam Corot）
約1835-40年
油彩，畫布
40.80 x 33公分
愛丁堡，蘇格蘭國立肖像美術館
（Scottish National Portrait
Gallery,Edinburgh）

　　在過去，至少18、19世紀前，西方的家庭模式，一般男主外女主內，女人一旦結了婚，身分自然是家庭主婦，然而，法國有一位女子，一反社會的約束，擔起了職業婦女，事業做的比丈夫更有聲有色，還持著養家的責任，將兒子教育成一位受敬重的畫家，她是誰呢？巴比松學派（Barbizon School）風景畫的主導人物讓-巴蒂斯‧卡米耶‧柯洛（Jean-Baptiste Camille Corot,1796-1875）的母親。

　　她名叫瑪莉-弗朗索瓦絲‧柯洛（Marie-Françoise Corot,1769-1851），娘家姓歐柏森（Oberson）。

🍃 引畫

　　此畫，有暗棕的背景，柯洛的母親在前面，坐在一張似象牙製的椅子上，手把處有精心雕琢的圖樣。

　　她戴著一頂絲質頭帽，蕾絲花樣，與她那蓬鬆彎曲的黑髮，形成了呼應，兩邊垂掛兩條寬長亮紫色的帽帶，頸間圍繞純白的花領；她穿著一身藍色流行的衣裳，胸前別上了一對淡紫布花團與金色胸針。

　　她的臉，有高俏的眉毛，一雙大又明亮的眼睛，往一旁觀視，圓形紅透的鼻尖，緊閉的薄嘴，她的清瘦，更彰顯了各臉部特徵，這是一個機伶有幹勁的面相。另外，她的手姿，一手拿著白手帕，安穩放膝上，另一手撫摸著腹部。

　　說到身體姿態，她從胸到腰，從腰到腿，之間有明顯的凹陷，呈「〉」形。

🍃 緣由：另一階段的前兆

　　柯洛決定當風景畫家時，當刻的法國，風景畫分為兩派，一是南歐影響的新古典主義的歷史風景，畫面中的地景可能是真的，也可能是幻想的，不管哪一種，藝術家都將它們理想、浪漫化，若出現人物，一般跟古代、神話、或聖經角色有關；二是北歐的寫實景象，將地方上的地形、建築、與植物，忠實

地呈現出來，也有農夫、村婦點綴其中。柯洛面對這兩派的分
歧，嘗試找一個折衷點，但新古典主義常是他心之所向，為
此，遭受批判。

　　1835年，39歲的他，遊歷了威尼斯與羅馬，剛從義大利
回來，依然受到巴黎沙龍的指責，這時，他強烈意識到中年的
危機，於是，往前邁一大步，重新詮釋新古典的主題，左思右
思，想到了母親，畫下了這一幅〈柯洛夫人〉，從這位心愛的
人身上，他找到了新的創作泉源。

🍃 職業婦女的先驅

　　瑪莉‧弗朗索瓦絲‧歐柏森出生於瑞士富裕的家庭，
1793年，24歲之齡，嫁給一位小三歲的男子路易斯-雅克‧柯
洛（Louis-Jacques Corot,1772-1847），結婚時，帶來可觀的嫁
妝，不僅大量現金，還有瑞士與凡爾賽的豪宅，婚後第一件
事，是在巴黎買下一家帽店，經營女帽製造與販賣，丈夫呢？
他繼承家業，當一名假髮製造商。原先，兩人各做各的，1798
年，路易斯-雅克察覺妻子的生意興榮，賺得遠比他多，就此放
棄假髮店，全力支持、協助妻子。

　　瑪莉的巧手與藝術品味與天份，聲名在巴黎響叮噹，畫家
柯洛的傳記作者莫赫-雷拉頓（Étienne Moreau-Nélaton）解釋：

在品味與風格的發明上，柯洛夫人是知名埃爾博爾夫人（Mme Herbault）（為約瑟芬〔Josephine〕皇后與隨從製帽）的競爭對手。

可見柯洛夫人是女帽流行圈數一數二的龍頭大姐，1801年，創業八年後，又在皇家橋（Pont Royal）對面開了第二家，生意好的不得了。

她生下兩女一男，每次生小孩，沒有充分休息之下，馬上回到工作崗位上，她雇用奶媽來照顧，直到全部上學為止，雖然她不是隨時隨地陪在孩子身邊的那種母親，但懂得怎麼與家人維繫親密。我們畫家柯洛，從小仰望瑪莉，對她崇拜不已，長大後，也處處依賴她。

🍃 藝術養成

柯洛出生於巴黎，排行老二，上有姐姐，下有妹妹，與家人一同住在母親經營女帽店（位於Rue du Bac）的樓上，少年時，常在店裡走動，一跟人說話，就臉紅，每次一見美麗的淑女進來，尷尬得很，跑得像野孩子一樣，說來，他是一位心思敏感的男孩呢！

不像大多數的巨匠自小發揮特殊長才，他在盧昂（Rouen）皮埃爾-高乃依學院（Lycée Pierre-Corneille）及寄宿學校唸書，未展現任何天份，甚至連繪畫表現不佳。有幾年，他住在

親友那兒，什麼也沒做，一天到晚在大自然裡行走，走啊走，就這樣，景象一一入眼簾，他愛上了風景，這些便成了未來的美學資產，也於此時，畫下了他的第一件寫生畫。

1817年，21歲，他繼續住在帽店的樓上，三樓有天窗，因光線充足，他的第一個工作室設在這兒，但前景堪憂，父親為他在布料商那兒找到一份工作，教導學做生意，雖然不適合他，還是順從父意，從中，熟悉了布料的顏色與材質，從實際的操作，也算是難得的美學訓練呢！熬到了26歲，他鼓起勇氣，跟父親表示要將心力放在繪畫上。父親於他，代表權威，與他說話時會發抖，顯得厲害。

確立藝術性向後，他跟一位同齡的天才畫家米謝隆（Achille Etna Michallon）學習，受訓一年，米謝隆就病世了，他的繪畫教法，譬如：模擬石版畫，到楓丹白露森林、沿諾曼第海港、東部村莊寫生，介紹法國新古典傳統原則，學習洛蘭（Claude Lorrain）與普桑（Nicolas Poussin）作品──讓他奠定良好的基礎，柯洛說：

> 我從自然畫下我第一件風景之作……是從米謝隆之眼，他僅建議要小心翼翼地畫下面前看到的每樣東東，此學習頂管用的，自那時，我總珍愛精確。

他的第一件風景油畫在那時完成。接著，26歲，父母定期匯錢支助他。

　　不用憂慮金錢，於1825-1828年，到義大利做文化壯遊，期間，與一些法國畫家一塊旅行、工作，晚上到酒吧社交、喝酒、談八卦，在繪畫上，也互相撞擊，他喜愛觀察各地的村莊與古老廢墟，為此，對中度與全景視角的描繪，及自然景觀怎麼放置在人造結構裡，對怎麼用適當的光與影，創造出物件的扎實效果，特別在行。

對人的依附

　　為了在風景畫適當地添加人物，他也研究怎麼畫人物、畫裸體，深慮比例與情境，他曾說：

> 你看，於風景畫家，研究裸體是最好的學習課程，假如某人，沒運用詭計，知道怎麼認真處理人物，他就有能力創作風景了，否則，永遠不能。

　　從此，可探知他對畫人物（裸體）的重視。說來，他相當著迷義大利的女人，他描述：

> 義大利女人是我世上見過最美麗的，她們的眼睛、肩膀、手，都令人驚歎，在這方面，超越了法國女人；不過，在優雅與慈善上，是無法跟法國女人相比……於

> 我，做為一位畫家，比較喜歡義大利女人，在情感上，
> 我卻傾向法國女人。

我們知道柯洛終生單身，他的理由是：

> 我的生命只有一個我想要忠誠追求的目標：即是創作風
> 景畫，這份堅定的決心，使我遠離了情感的依附，換句
> 話說，我獨立的本性與我對嚴肅學習的需求，讓我看輕
> 了婚姻。

此「遠離了情感的依附」，果真？雖然他沒結婚，也沒
跟女人長期交往的記錄，但他始終有一份深厚的情感依附，誰
呢？不消說，是母親了。

他一直跟母親很親，一本由蓋瑞‧丁德羅（Gary
Tinterow）、麥可‧潘塔茲（Michael Pantazzi）、文生‧普曼
瑞德（Vincent Pomerède）合著的《柯洛》描述了這般情景：

> 在母親面前，柯洛完全投降，願意放棄所有的自由……
> 若要外出，他不斷地乞求她的允准，甚至每兩個禮拜的
> 星期五，外出吃飯，也詢問母親。

這畸型的依賴關係持續到母親過世為止。可以想像在他心
目中，母親超越世間所有的女子。

🍃 藍與紫

這張〈柯洛夫人〉，根據衣裳與髮式判斷，繪畫時間應該在1835-40年，那時，柯洛人在法國，之前幾年，已遊歷義大利兩次，這回，正好可以將異鄉所學的運用出來。貫穿柯洛一生，他畫的美麗女子肖像，衣裳各異，但藍色似乎成了主調。「藍」，於他是色中之王，象徵宗教畫裡聖母瑪莉亞身上的藍衣袍，是最尊貴的顏色。〈柯洛夫人〉肖像，母親一身藍，與傳統的聖母衣袍雷同，在此，有意賦予美德、聖潔的情操。

另外，在這張畫裡，「紫」也成了主色，柯洛夫人胸前垂掛的帽帶，此物涉及了祭壇前神職人員肩上披

讓-巴蒂斯・卡米耶・柯洛
〈穿藍衣的女子〉
（The Woman in Blue）
約1874年
油彩，畫布
80 x 50.5公分
巴黎，羅浮宮

柯洛畫的女子肖像，經常穿「藍」衣。

的長巾。牧師或神父披的長巾，一般而言，有紫羅蘭、白、金、綠、紅、黑、玫瑰……等等，不同的顏色，用在基督教各異支派的不同用途、時日或場合，紫或紫羅蘭，大都跟四旬齋、禁食期、聖洗聖事、萬靈節、聖母升天守夜、復活前夕守夜、耶穌受難日、淨化、聖誕前夕守夜、四季大齋日、祈禱日、安靈禰撒、修和聖事、病人傅油……等等有關，所以，運用在最嚴肅的節日與儀式中。而，柯洛在畫裡，為母親掛上紫色帽帶，不外乎有宗教與精神的意涵。

🍃 苦難與熱情的和諧

　　畫〈柯洛夫人〉時，畫家同時進行一幅〈荒原裡的夏甲〉（Agar dans le desert），掛在巴黎沙龍，引起一陣轟動，此畫描繪《聖經·創世紀》 裡的一段故事，夏甲（Hagar）與兒子以實瑪利（Ishmael）在曠野中迷路，皮袋的水耗盡了，可憐的情景。此畫，一大片乾枯的荒原，夏甲仰天呼喊，兒子攤躺在地，藍空中，飛來了一位天使，正要拯救這一對母子。

　　夏甲的一隻手壓住額頭，另一隻手舉起，模樣相當無助，畫家畫的是聖經的主題，他卻將人物刻畫如一般平民，在這兒，他所做的是，將義大利風景（自然）與人的苦難（熱情）融合一塊，並且連結北歐與南歐的畫風，達到完美的和解。

　　同時完成〈荒原裡的夏甲〉與〈柯洛夫人〉這兩幅畫，不說明了那異曲同工之妙嗎？母親對兒子無私的愛與無窮的熱情，在此，流露無疑。

讓-巴蒂斯‧卡米耶‧柯洛
〈荒原裡的夏甲〉
（Agar dans le desert）
約1835年
油彩，畫布
41.1 x 32公分
巴黎，G 瑞諾收藏
（G. Renand Collection, Paris）

🍃 擄獲心的姿態

　　〈柯洛夫人〉，那身體的「〉」是彎腰，一個很謙卑的姿態。

　　母親是個虔誠的基督教徒，她胸往前傾，腰凹進去，手壓著肚子，代表她在禁食，柯洛畫此肖像時，正是齋日時節。這模樣也深深地影響了他作畫的姿態，若仔細觀察他1835年之後的畫，會發現兩個現象，一是樹的搖曳，二是村婦的身影：

　　各舉一個例子，譬如1864年的〈摩特楓丹的回憶〉（Souvenir de Mortefontaine），我們看到這兒幾棵樹，樹幹往左彎曲，幾近45度，若跟〈柯洛夫人〉的彎腰相比，方向與角度一模一樣；又譬如〈在阿弗雷城拾柴把的女人〉（A Woman Gathering Faggots at Ville-d'Avray），這兒，婦女彎下腰，揀木材，好為家人薪火，那默默、靜靜的姿態，正如自己的母親——屈身、奉獻、不埋怨的形象。

　　一是大自然，二是人，那彎曲的輪廓，是動人的，已擄獲了畫家的心，沒有別的，只因來自於他對母親的憐惜。

🍃 刻畫了特質

　　柯洛的母親是一位富家女，但在〈柯洛夫人〉裡，似乎察覺不出來，那一頂有蕾絲花邊的家用女帽，材質精緻，設計

讓-巴蒂斯·卡米耶·柯洛
〈摩特楓丹的回憶〉
（Souvenir de Mortefontaine）
1864年
油彩，畫布
65.5 x 89公分
巴黎，羅浮宮

讓-巴蒂斯·卡米耶·柯洛
〈在阿弗雷城拾柴把的女人〉
（A Woman Gathering Faggots
at Ville-d'Avray）
1871-74年
油彩，畫布
72.1 x 57.2公分
紐約，大都會藝術博物館
（The Metropolitan Museum of
Art, New York）

新穎，說明了她的專業，其他，像衣裳的顏色與兩條帽帶意味著神性的尊貴，而那臉部的特徵與身體姿態，顯現猶如平民的謙遜。

　　當提到法國女人，柯洛陳述有一種「優雅」與「慈善」，其實，這兩項特質正好可在這張肖像畫裡一瞥，與其說是廣泛的法國女人，還不如說是母親的確切性格，為此，他找到了人類的生存尊嚴，更甚地，尋獲了情感所歸。

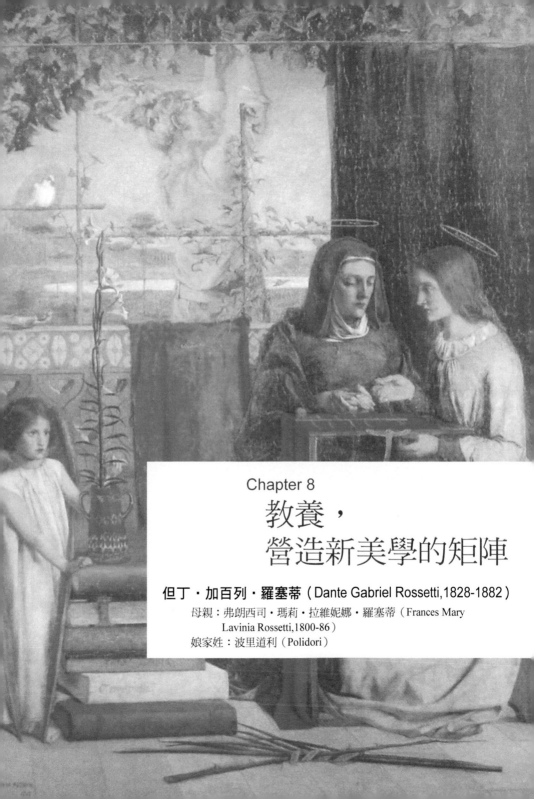

Chapter 8

教養，
營造新美學的矩陣

但丁‧加百列‧羅塞蒂（Dante Gabriel Rossetti, 1828-1882）

母親：弗朗西司‧瑪莉‧拉維妮娜‧羅塞蒂（Frances Mary
Lavinia Rossetti, 1800-86）

娘家姓：波里道利（Polidori）

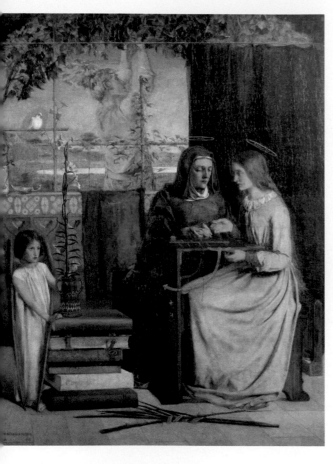

但丁‧加百列‧羅塞蒂
〈童真瑪莉的少女時代〉
（The Girlhood of Mary Virgin）
約1848-9年
油彩，畫布
83.2 x 65.4公分
倫敦，泰德

　　藝術家將母親描繪為聖安（St Anne），成傑作並家喻戶
曉，非常少見，除了達文西的〈聖母與聖嬰及聖安〉，還有
另一件是前拉菲爾兄弟會畫家但丁‧加百列‧羅塞蒂（Dante
Gabriel Rossetti, 1828-1882）（以下，稱「小羅塞蒂」）的名作
〈童真瑪莉的少女時代〉。

但丁‧加百列‧羅塞蒂
〈自畫像〉
（Self-Portrait）
1846年
鉛筆，紙
19.7 x 17.8公分
倫敦，國立肖像美術館

　　這兒，聖母瑪麗亞（瑪莉）坐於右側，母親聖安正教她怎
麼刺繡，畫家小羅塞蒂的妹妹克莉斯緹娜（Christina）扮成瑪
莉；母親喬裝為聖安。

　　畫家的母親名叫弗朗西司‧瑪莉‧拉維妮娜‧羅塞蒂
（Frances Mary Lavinia Rossetti, 1800-86），娘家姓波里道利
（Polidori）。

🍃 引畫

　　畫的右方，有兩名端坐的女子，身穿棕衣，披上深色袍，
頭戴亮菊布巾，兩手握住，模樣幾近中年，她是我們的女主
角，正靜靜觀視一旁女子的手與桌面上的紅布巾。

前端的地板上擺著棕櫚樹枝，左側六部巨書，上端有紅色鑲金的花瓶，裡面束著一叢高聳的百合，一位長著紅翼的白色小天使，一手壓住書本，另一手觸摸枝梗。

背景，右側垂掛一塊綠黑簾布；窗檻上架有一些木條，藤蔓圍繞，上面棲著一隻白鴿，也有一只透明花瓶，放一朵粉紅薔薇，一旁類似油燈之物；往後方移，有樹、有藍天、有廣闊的自然風景，儼然是室外，一名高大男子站著，正在修剪藤蔓。

🍃 緣由：當代的變相

當小羅塞蒂繪製這幅畫期間，1848年11月14日，寫了一封信給自己的教父查爾斯‧萊爾（Charles Lyell）（熱愛義大利文學，也是地質學家查爾斯‧萊爾爵士之父），解釋此畫的涵義：

> 〈童真瑪莉的少女時代〉一畫，屬於宗教階級，我總覺得那會吸引基督教社區成員，對他們來說，最合適、最相稱了。主題是福佑童真（瑪莉）怎麼受教育，過去，她被畫家牟里羅（Murillo）與其他藝術家處理了好多次，──但，我不得不思考，那模式不夠充分，因為他們都千篇一律地，將她刻畫成在母親聖安掌控之下讀書的女子，這樣的信念很明顯跟這時代不相容。我認為也只有用單純的象徵方式對待，才能通過變相，為了領至

更大的可能，又表現的不陳腐，我已經把這位上帝的母
親描繪成專心刺繡的女孩──總在聖安的指示下。

在這兒，畫家表明了他的意圖，是想引起倫敦的基督教社
區的注意，而且，他急切為現代的宗教圖像做一些改革，焦點
是「聖安的指示」。

關於聖安的詮釋，他殷勤地請教母親大人。

🍃 智力的搖擺

弗朗西司出生於一個書香世家，祖父是醫生兼詩人，父
親艾塔諾・波里道利（Gaetano Polidori）是義大利的作家兼學
者，原先在匹薩大學唸法律，1790年來到英國，三年後娶了當
地一位的女教師，兩人生下四男與兩女，長子約翰・波里道利
（John William Polidori）是詩人拜倫（Lord Byron）的醫生，
也是《吸血鬼》（*The Vampyre*）原創者，我們的女主角從小沉
浸在知性裡。

一般維多利亞時代的單身女子，常自貶家教的角色，然
而，弗朗西司愛讀書，選擇以當家庭教師為終身的職業。她沒
絲毫的虛榮心，據說曾經有一位有錢的男子追求她，向她求
婚，承諾給予舒適安穩的生活，不需她外出工作，但她對這
椿婚姻沒興趣，偏偏愛上了一位從義大利逃難、身無分文的
學者加百列・帕斯亨里・朱塞佩・羅塞蒂（Gabriele Pasquale

Giuseppe Rossetti,1783-1854）（以下，稱「大羅塞蒂」），他
學識豐富，大她十七歲，流亡政治份子，他的學養與遭遇，倒
跟她父親類似，25歲那年，她嫁給了他。

　　說到這位獨立與高度知性的女子，不能不談到宗教，她父
母是基督教徒，卻持不同宗派，各自也堅持他們的信仰，六個
孩子，該怎麼處理呢？他們決定將兒子教養成天主教徒，女兒
以英國國教的傳統帶大。弗朗西司一直是英國國教徒，對此派
相當認真，丈夫大羅塞蒂是羅馬天主教徒，在倫敦義大利教會
十分活躍，在信仰上，兩人絕不妥協。不過，她婚後，生下四
個孩子，專心照料家人，不聘奶媽，全用自己的方式教育，鼓
勵孩子投入英國國教。

　　她的教育，一來，給予深厚的情感，二來，也慎重紀律，
三來，更追求智力與創作力的巔峰，她曾說：

> 我熱衷智力的發展，我希望我丈夫在智力上很卓越，我
> 的小孩也是。

　　果然，在她相夫教子之下，大大小小都出版著作，在文
學與藝術上成就非凡：丈夫在倫敦國王學院（King's College
London）擔任義大利文學教授；大女兒瑪莉亞（Maria）成為作
家；二女兒克莉斯緹娜是頂尖詩人；么子威廉（William）為文
學主編與評論家；最有名的是創立前拉菲爾畫派的小羅塞蒂。
說來，她最疼的就是小羅塞蒂，觀察他的童年，她下了斷語：

　　假如身上有詩性，就該畫畫。

　　弗朗西司了解小羅塞蒂的本性，預知他將來會往詩與繪畫發展。1840年代，大羅塞蒂病倒，無法掙錢，當時小羅塞蒂在貴族學校唸書，學費根本繳不出來，為了讓他不輟學，她又重拾家教生涯，辛勤地工作。自1849年始，小羅塞蒂在繪畫上漸漸展露頭角，報章雜誌刊登不少他詩與畫作的評論，她一一剪貼收集，直到過世為止。

前拉菲爾派的亮相

　　於1849年，前拉菲爾派的作品第一次公開亮相，當時，小羅塞蒂拿出來的是這張〈童真瑪莉的少女時代〉，另外還有兩件作品，是米萊（John Everett Millais）的〈伊莎貝拉〉（Isabella）與漢特（William Holman Hunt）的〈黎恩濟〉（Rienzi），這三位畫家一致講好，在畫布上簽上「PRB」（前拉菲爾兄弟會Pre-Raphael Brotherhood的縮寫），洋洋灑灑地，此新風格誕生了。

　　話說1848年9月，小羅塞蒂、米萊、與漢特聚首，一起在倫敦高爾街（Gower Street）一棟豪宅裡，創立前拉菲爾派。興起之初，宣言中設下四個信條：

　　一，有真正的理念要表達。

　　二，細心研究自然實體，以致該知道怎麼去表達理念。

　　三，以同理心了解之前藝術裡直接、嚴謹、與真誠的內涵，排除傳統、拙劣模仿，及生搬硬套學習的東西。

　　四，所有最重要的是，製作全然的好畫與雕塑。

　　從這四點，我們發現一點不獨斷，也不教條，那是因為此派相信創作者本身有各自的想法，來決定理念與刻畫實體的方式，他們深受浪漫主義的影響，認為享有自由，也得擔負責任，兩者應該並肩而行。

　　自18世紀後半到19世紀前半，畫家雷諾茲的「宏偉風格」（Grand Style）支配了整個英國藝術，眼見此橫行現象，前拉菲爾兄弟會引用一個英文單字「sloshy」（雪泥之意），給他取了一個諷刺的名字「Sir Sloshua」，原因是雷諾茲的作畫方式鬆散、馬虎、草率，在他們眼裡，他非常平凡，也很傳統，除了他，他們也輕蔑一些畫家，像威爾基（Sir David Wilkie）、杰明・海頓（Benjamin Haydon）……等等，說他們過度使用瀝青，讓畫面產生一種不穩定，猶如泥漿，黑黑糊糊的，這令這群前拉菲爾派之人作嘔，於是興起反抗、叛逆的念頭，急切地想改革。

　　他們一致鍾愛中古時期與文藝復興初期的文化，認為那融合了精神與創意，但隨著拉菲爾與米開蘭基羅的矯飾風格（mannerist），帶進了機械性的元素，古典的姿態與優雅的構圖，不僅殘害了學院藝術，而且，優質內涵也逐漸地消失了，因此，他們否認拉菲爾之後的發展，企圖找回15世紀的美學，

特別是義大利與法蘭德斯藝術風，再注入一些繪畫元素，像豐富的細節、緊湊的顏色、與複雜的構圖。

隨後，1848年入秋，又有小羅塞蒂的胞弟威廉（William Michael Rossetti）、藝評家史帝芬斯（Frederic George Stephens）、畫家柯林森（James Collinson）、雕塑家兼詩人伍爾納（Thomas Woolner）四位加入，就這樣，混在一起，成為七人幫的兄弟會。當然，也與其他的藝術家緊密聯繫，譬如福特‧布朗（Ford Madox Brown）從一開始到最後，一直在背後支持、給意見；稍後，考林斯（Charles Allston Collins）、塔珀爾（Thomas Tupper）、門羅（Alexander Munro）、伯恩-瓊斯（Edward Coley Burne-Jones）與莫利斯（William Morris）也深受此派的影響。

1850年，為了鼓吹前拉菲爾派，小羅塞蒂當主編，發行了一份文學月刊《萌發》（*The Germ*），但，這派展出的畫引來各界的抨擊，在此時，一位貴人出現了，他是藝術與美學權威約翰‧羅斯金（John Ruskin,1819-1900），不但公開讚美這些藝術家們的作品，也購買他們的畫，靠著他，他們的藝術被拯救了上來，說來，羅斯金的美學理想，也因此派的出現，真正的落實了。

而〈童真瑪莉的少女時代〉是小羅塞蒂的第一幅油畫，也是最守前拉菲爾派美學初衷的一件作品呢！

🍃 物件的象徵性

1848年寫給教父查爾斯・萊爾的信中，他另外也提到：

> ……上帝的母親描繪成專心刺繡的女孩，她正繡著百合花，模擬一朵花，花被小天使握住。在背景的大窗（或者說孔洞）上，她父親聖約阿希姆（St Joachim）在修剪蔓藤，還有不同的象徵附件，我想，不需我在這兒陳述。

放進一些象徵元素，可增加變相的可能性，這最主要取自於宗教與文學的原則，因小羅塞蒂應用在繪畫上，為此，他成了象徵派的先驅。

這兒象徵物件不少，譬如：前端地上棕櫚樹枝與窗檻上花瓶裡的野薔薇，代表耶穌受難；左側那位小天使握住的一叢高聳的百合，象徵童真瑪莉的純潔；百合下方有幾冊的大書，代表了希望、信仰、與慈善；停在木條上的鴿子，象徵聖靈。

有趣的是，小羅塞蒂在這幅畫的畫框兩邊，註上兩首十四行詩，一左一右如下：

> 這是那受福佑瑪莉，預選
> 上帝的童真。離去很久了，她

年輕，於加利利的拿撒勒。
她以虔誠之敬，珍愛她親屬：
她的禮物很簡單，是智力
與至高的耐性。從她母親之膝
忠誠與希望；慈善裡的智慧；
莊嚴安詳中的堅強；責任裡的慎重。
少女時，她也持有這些；有
一朵天使澆水的百合，近了上帝
成長，靜靜的。直到一次破曉，在家，
她從白床上起來，沒有一絲的恐懼，
──然，哭泣到陽光閃，敬畏升起；
因為時機成熟了。

這些是象徵。紅布
位於中央，是三邊交界，──邊邊完美
除了第二邊，講述
耶穌還未誕生。書籍（頭一本
是黃金慈善，如保羅所說）
那些美德是豐裕靈魂所在：
因此，於它們之上，百合豎立，
被解讀為純真。
七刺野薔薇與七片棕櫚葉
是她的大悲與大賞。

直到時候來了，聖者

僅遵守。很快地，她會達到

她潔白無瑕：肯定，上帝之主

很快地將神子賜予給她，當她的兒子。

　　這兩首十四行詩，配合畫作而譜，第一首從第四行到第九行，描繪的是聖安，她的美德包括：智力、至高耐性、忠誠與希望、慈善的明智、莊嚴安詳的堅強、責任的慎重，更暗示瑪莉之所以被上帝選上，一來是母親教育有成，二來承襲母親的優點。

　　整幅畫散播了「聖安」這角色的重要性。

🍃 家居情景

　　此畫表面宣揚的是宗教，但心理層面，反映小羅塞蒂家人的故事，父親在外辛勤工作，母親在家教養孩子，弗朗西司嗜書如命，也以當老師為傲，不僅對學生，對自己孩子也一樣嚴格，在這兒，她保守的穿著，一身從頭包到腳，兩手掌相握，臉靈秀、端莊，神情嚴肅、認真，一副執著、韌性的模樣，在小羅塞蒂眼裡，她是長相與美德兼備的好媽媽，又是一位將學子推致巔峰的良師。

　　可以這麼說，因弗朗西司的推把，所有孩子才能在文學與藝術上發光發亮。

　　「家居刺繡」是此畫的主題，畫家特別在弗朗西司下工夫，從她的額頭，沿著她的視線，往下延伸，直到兩手的姿態，這個區塊的氛圍緊湊，藉此，捕捉了她的性情、心思、奉獻，我們的視線立刻被拉過去，對於其他的支節，就不那麼重要了，如此，頗有抽象畫之姿。不消說，全部的人物，弗朗西司可說是最亮眼的一位。

　　我們知道，她私底下收學生，把客廳變成教室，彷彿她的地盤，盡情發揮了教育長才，這兒是小羅塞蒂與胞弟威廉從小到大的教養矩陣，不也是孕育前拉菲爾派的溫床嗎！

母女的鴻溝

但丁‧加百列‧羅塞蒂
〈克莉斯緹娜‧羅塞蒂與她的母親弗朗西司‧羅塞蒂〉
（Christina Rossetti and Her Mother,Frances Rossetti）
1877年
粉筆，紙
42.5 x 48.3公分
倫敦，國立肖像美術館

　　創作〈童真瑪莉的少女時代〉之後，再經28年，小羅塞蒂於1877年又畫了一張〈克莉斯緹娜・羅塞蒂與她的母親弗朗西司・羅塞蒂〉（Christina Rossetti and Her Mother, Frances Rossetti），描繪媽媽與妹妹的側面，這時，他生病了，除了身體的疼痛，內心也憂鬱，她們感到不捨，一塊到他住處陪伴他，好一陣子，他以為不能再畫了，但這時，她們的來訪，又開始提筆了，畫一些素描。這兒，77歲的母親，額頭往前，下巴往內縮，可以想像老了駝背的緣故，頭姿也跟著傾斜了。

保羅・塞尚（Paul Cezanne）
〈彈鋼琴的少女：唐豪瑟序曲〉
（Girl at the Piano：Overture to Tannhäuser）
1868-9年
油彩，畫布
57 x 92公分
聖彼得堡，埃爾米塔日博物館

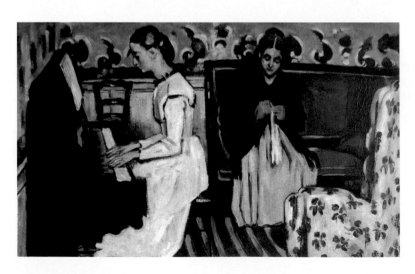

　　值得一提的是，小羅塞蒂從沒有單獨畫母親，總將妹妹帶進來，繪製母女同行，這是一個值得探討的話題，若往心理層面，可檢視一種現象，那就是母女的面容不太友善，似乎帶些怨氣。其實，在我閱讀母親肖像畫的過程中，發現有幾位一流的藝術家描繪母親時，也將姐姐或妹妹連同引入，譬如保羅・塞尚1868-9年的〈彈鋼琴的少女：唐豪瑟序曲〉（Girl at the Piano：Overture to Tannhäuser）、貝爾特・摩里索特（Berthe Morisot）1869-70年的〈藝術家母親與妹妹的肖像〉（Portrait of the Artist's Mother and Sister）、梵谷1888年的〈花園的記憶〉（A Memory of the Garden）……等等。同樣地，母女被刻畫，她們各有所思，沒有交會的眼神，調性黯淡，為什麼呢？傳統中，母親對女兒的管教，相對於兒子，較為嚴厲，女兒不能亂跑，很多時候陪著媽媽，感覺處處受限，缺乏自由，時間一久，容易造成埋怨。

　　難怪克莉斯緹娜寫出了對母親的感受：

> 當一位如此親愛聖人的女兒，有快樂，也有不快樂的時候。

　　她與母親的關係，只用這幾個字點到為止，形容母親如聖人一般，兼備美德與操守，對女兒的要求也多，做女兒的，一來內心渴望母親的疼愛，但迎來大多是約束，是敬畏，二來，難做自己，母親的標準如此高，怎攀得上呢？其實，那滋味並

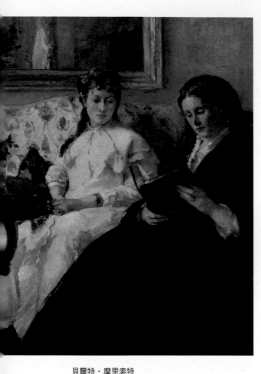

貝爾特・摩里索特
〈藝術家母親與妹妹的肖像〉
（Portrait of the Artist's Mother and Sister）
1869-70年
油彩，畫布
101 x 81.8公分
華盛頓，國立美術館

不好受！因藝術家們敏銳的觀察，觸碰到了人不敢說的家庭情節。

知性的泉源

小羅塞蒂從小在家耳濡目染，時時受宗教與文學的激發，他了解家是知性的泉源，〈童真瑪莉的少女時代〉暗示的正也是這個部分。

母親的存在，是此畫的理由，她的面容、她的身軀、她那四平八穩的坐姿，像一只釋放能量的磁盤，也像一座實在堅固的基石，因為有她，小羅塞蒂創造的前拉菲爾美學，不再虛無飄渺，而是永恆地閃耀著。

Chapter 9

現代感，
在於那一身浪漫與變革

愛德華・馬奈（Édouard Manet, 1832-83）

母親：尤金妮・德茜蕾・馬奈（Eugénie Désirée Manet, 1811-95）
娘家姓：傅尼葉（Fournier）

愛德華・馬奈
〈奧古斯特・馬奈夫人的肖像畫〉
（Portrait of Madame Auguste Manet）
約1863-6年
油彩，畫布
98 x 80公分
波士頓，伊莎貝拉・斯圖亞特・加德納博物館
（Isabella Stewart Gardner Museum,Boston）

　　一般而言，藝術家畫母親，色調趨近黯淡，有一位畫家則與眾不同，用的很黑，全身衣裝暗摸摸的，這位畫家是誰呢？法國現代藝術之父愛德華・馬奈（Édouard Manet,1832-83），他是從寫實主義到印象派的中樞人物，1863-6年間繪製的〈奧古斯特・馬奈夫人的肖像畫〉，主角即是他的母親。

她名叫尤金妮‧德茜蕾‧馬奈（Eugénie Désirée Manet,1811-95），婚前的姓氏傅尼葉（Fournier）。

🍃 引畫

此肖像畫，女子一頭黑色捲髮，一對雙眼皮的大眼睛，眉毛是修剪後重新畫上，她薄唇緊閉，臉部的輪廓清晰。

全身除了臉、手、首飾，與椅子有菊棕色調之外，其餘的，像背景、頭髮、頭巾、衣裳，清一色全黑，此黑，有摺痕與層次之分。說來，黑色部分，畫家一層接一層塗得很厚；菊棕部分，油彩上得很薄。

愛德華‧馬奈
〈有畫盤的自畫像〉
（Self-portrait with a Palette）
1878-9年
油彩，畫布
83 x 67公分
私人收藏

🍃 緣由：喪服的臆想

馬奈的雙親一直以來，感情不錯，不幸地，1862年，父親過世了，三個月內，母親因哀傷，自己也病了。看著母親憔悴，馬奈很不捨，不久後，拿起畫筆，開始描繪，當時她還穿著喪服，此肖像畫便在這情況下進行，最後，花了三年才完成。

這是一張慢工出細活的作品。

🍃 愛夫愛子

尤金妮出生名門，是法國派斯德哥爾摩外交官的女兒，她的教父是瑞典王儲讓-巴蒂斯特・貝爾納多特（Jean-Baptiste Bernadotte）（之後，也成為瑞典與挪威國王），可以想像，當她出嫁時，承接多少皇宮貴族與上流人士們的豐厚禮品。她丈夫是法國有權威的法官奧古斯特・馬奈（Auguste Manet,1797-1862）（以下，稱「奧古斯特」），婚後，住在巴黎，生下了三個兒子，我們的畫家馬奈排行老大，之下有尤金（Eugene）與古斯塔夫（Gustave）。

尤金妮生活奢豪，在巴黎有自己的沙龍，沉浸於社交，日子過得相當精彩，星期四晚上，也把空間讓出來給馬奈招待藝文界朋友。然而，1858年，丈夫身體不適，突然癱瘓，行動與

語言表達上都有困難，逼使他不
得不退休，作妻子的，從此全心
照顧丈夫，雖然陸續被邀請參加
宴會，但她大多回絕。

　　奧古斯特一直期盼馬奈學
法律，將來跟他一樣當法官，但
這個兒子只喜歡繪畫，尤金妮知
道這狀況，嘗試了解，並鼓勵；
當父親一過世，馬奈繼承一筆龐
大財產，也愛亂花，尤金妮擔
心，怕他不夠用，在背後默默協
助他的藝術發展。

神情惆悵的雙肖像

　　在馬奈動筆畫〈奧古斯
特‧馬奈夫人的肖像畫〉之前
的三年，他完成了一幅雙肖
像〈奧古斯特‧馬奈先生與
夫人〉（M. and Mme Auguste
Manet），當時，父親已中風得
厲害，母親在旁服侍。

愛德華‧馬奈
〈奧古斯特‧馬奈先生與夫人〉
（M. and Mme Auguste Manet）
1860年
油彩，畫布
111.5 x 91公分
巴黎，奧賽美術館

　　在這幅畫裡，奧古斯特坐在桌前，眼睛往下瞄，尤金妮站後面，陷入了沉思，他們用的家具、物品、穿的衣裳，可看出來十分高檔，物質不缺，但兩人卻心事重重。當時，尤金妮寫了一封信給法國法務大臣，裡面，提到了丈夫：

　　　　在他臉上，刻畫著悲傷的表情。

　　不僅奧古斯特憂鬱，連她自己也惆悵了起來，馬奈面對此情此景，畫下這雙肖像，還說：

　　　　我用最直接的方式，來為他們擺姿。

　　言下之意，此是父母當時最自然、最直接的姿態，是的，父親行動不方便，坐著，眉毛深鎖，面容嚴肅，而母親呢？在照顧他的同時，看丈夫不快樂，自己也黯然神傷起來了。
　　沒錯，尤金妮是一位處處為丈夫著想的女子。

🍃 寫實與浪漫兼備

　　馬奈出生巴黎，在一本左拉（Émile Zola）為馬奈寫的傳記裡，並沒有談到早期的藝術訓練，彷彿天命似的，不需調教，就成了一名大師，真如此嗎？小時候，奧古斯特不鼓勵他作畫，但舅舅私底下慫恿他，帶他去羅浮宮逛一逛，13歲，註冊學畫畫；17歲那年，在托馬斯‧庫圖爾（Thomas Couture）

工作室訓練，約有6年之久，談到馬奈，不能不提到這位庫圖爾，他是一位影響力深遠的歷史畫家與導師，早期競爭羅馬大獎（Prix de Rome），參加六次累累失敗，之後設立一家獨立工作室，有意跟美術學院（École des Beaux-Arts）抗衡，並發明一些創作技巧，還出版一部重要的藝術書。他以身作則，刺激了馬奈的生活態度、寫實藝術風格、與反體制的思考，有趣的是，庫圖爾曾被出版社邀約寫一本自傳，但他瀟灑回答：

　　傳記呈現的是性格的精煉，而性格是我們時代的苦惱。

　　這句話的意涵，倒很類似馬奈之後尋獲的時代精神，與繪畫的美學體現。

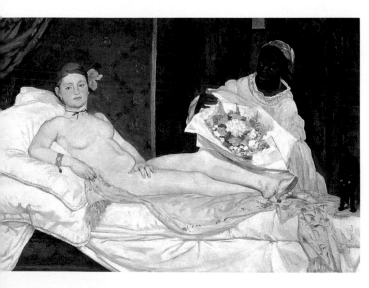

愛德華·馬奈
〈奧林匹亞〉
（Olympia）
1863年
油彩，畫布
130.5 x 190公分
巴黎，奧賽美術館

　　詩人波特萊爾（Charles Baudelaire）一直有個心願，想把浪漫主義轉換成現代性，若說巴爾扎克是現代小說的先鋒者，那麼馬奈則屬於現代視覺藝術的先驅，1863年，波特萊爾向插畫家康士坦丁・蓋斯（Constantin Guys）表示馬奈是「現代生活的畫家」。早期，一路走來，馬奈身邊除了波特萊爾之外，還有一位情婦維多利亞・默蘭（Victorine Meurent），此兩人的存在，讓他在1863年畫下幾幅震撼之作，特別〈草地上的午餐〉（The Luncheon on the Grass）、〈奧林比亞〉（Olympia）……等等，這些畫，多以默蘭為模特兒，在這時候，他找到新的繪畫風格，以攝影的自發性，混合古典的深度，將平淡的主題用煽情方式引出來。但這被眾人抨擊，認為他對傳統不敬與褻瀆，因此，也反映他的離經叛道，這讓他贏得了「現代藝術之父的美名」。

濃重的黑

　　在進行〈奧古斯特・馬奈夫人的肖像畫〉期間，1865年，他親訪了普拉多（Prado）美術館，在那兒，他讚嘆：「西班牙，令我感到最迷惑的，旅程最有價值的，就是維拉斯奎茲，他是畫家們的畫家……看見他的傑作，給我無比的希望與信心。」觀看馬奈的母親畫像，我們不得不聯想到這位17世紀維拉斯奎茲（Diego Rodriguez da Silva y Velázquez）一些肖像，類似性極強，馬奈受到此西班牙黃金巨匠影響之深，可見一般了。

維拉斯蓋茲
〈煎蛋的女人〉
（Vieille Femme faisant frire des oeufs）
1618年
油彩，畫布
100.5 x 119.5公分
愛丁堡，蘇格蘭國立美術館

男孩一身黑衣，整個人像沒入了背後的漆黑。

　　19世紀後半，法國繪畫興起一項藝術革命，印象派畫家們外出寫生，體驗光學，享受多樣變化，為此，揚棄黑色，嘗試使用混色來替代畫中陰暗面與陰影；然馬奈卻一反這風潮，用上了「黑」，那是他吸取了西班牙的美學精華之故。

　　馬奈畫的母親肖像，那黑的厚度，莊嚴、深刻，乃至壓抑，足以吞噬光的能量，隱藏了一種浮顯的神祕意象，同時，也劃破了菊棕的色塊介面，因此，觀畫的人會游走在精神與實體的交戰與衝突，無法丈量的氣勢就這樣使了出來。黑看來沉默，但內斂導致的張力卻是雄強、壯觀。這裡，兩色互為穿插，筆法、濃度、強度等層次，在在都為母親因喪夫後的情緒做了佈局，結果呢？因黑的流動，悲與慟震了開來。

　　濃黑——黑的的憂鬱、黑的深邃、黑的神祕，成了馬奈最難消退的震盪，如此，轉化為「現代感」的關鍵表徵。

🍃 爭議性的象徵

　　1863年，馬奈開始畫〈奧古斯特・馬奈夫人的肖像畫〉，同時，也在進行一件震驚之作〈奧林比亞〉，我們都知道，此畫，女子頭上插著一朵紅花，眼睛直瞪我們，一手撫著豪華布巾，另一手按著陰部，她裸著、自信地斜躺，象徵的身分是妓女，旁邊一位女黑奴捧的那一束花，是仰慕者送來的，畫的最右側站著一隻黑貓，牠尾巴豎的高高，黑貓在傳統裡隱喻「不忠」。此畫充滿暗寓，然，這妓女跟母親肖像有何關係呢？

　　在〈奧林比亞〉，裸女手腕上有一條粗厚的金色手環，我們再看看〈奧古斯特・馬奈夫人的肖像畫〉，母親手上戴著不少首飾，包括金戒子與手環，而左手那一條手環，看起來與那裸女所戴的同一款，難道，是同一個？依據馬奈的姪女茱莉

〈奧林匹亞〉的局部

這金色手環是屬於馬奈母親的。

〈奧古斯特‧馬奈夫人的肖像畫〉的局部

母親左手腕的手環，與〈奧林匹亞〉裸女所戴的是同一個。

（Julie）描述，裸女的手環是馬奈母親的所屬，它的珍貴性，不僅是金製的，上面還繫有一搓馬奈的髮絲呢！

另外，有趣的是，〈奧林比亞〉的裸女，背後有一個深棕圖案的屏風，旁邊有一條清楚垂直的黃金邊，跟右側暗色空間形成了對比；再來看看馬奈的父母雙肖像畫〈奧古斯特‧馬奈先生與夫人〉，同樣地，父母背後也有一件棕黃色的屏風，隔離了右側的深黑空間，之間，有一條垂直的黃金邊，當時父親已癱瘓，活動範圍僅在家，這顯然是父母的住處。所以說，裸女的擺姿地點正是母親的家。

〈奧林比亞〉裡，代表不忠的妓女，戴上母親珍貴的手環，還被引至母親的家，此說明了什麼呢？我想，用佛洛依德

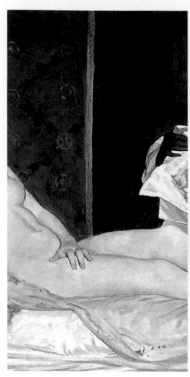

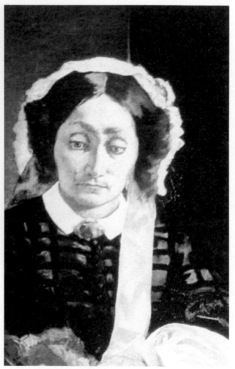

〈奧林匹亞〉的局部

屏風的金線緣，左邊深棕屏風，右邊黑色背景。

〈奧古斯特・馬奈夫人的肖像畫〉的局部

母親背後上端有一條金線緣，一左一右是深棕屏
風與黑色背景。

的理論來說，是最清楚的了，這位來自奧地利的名醫、精神分
析學家曾說：

　　當男孩不再執著父母跟世界上其他人不一樣，他們也有

醜陋的性行為，他會用嘲諷邏輯跟自己說：母親與妓女沒什麼不同，因為從根底，她們是一樣的。鑒於這新的認知，他開始對母親興起性的慾望，同時，憎恨父親，因為他的存在，阻擋了性慾的通行，我們可以說，這時，男孩正搖擺於伊底帕斯情節（Oedipus Complex），他沒忘記母親把性交的優先權交給了父親，而非他自己，對他而言，這是不忠的行徑，假如這些感覺不快速地移去，也僅有一條路，可找到出口──那就是幻象，母親代表著性的多種現象……而，幻象之最即是母親的不忠……

這說明了一個小男孩初始怎麼去了解性的本質，母親因父親的緣故，無法全心的愛他，在家庭浪漫裡，於他，此象徵她不忠。所以，他起了性的幻想，母親猶如妓女。

這也是為什麼，畫家通常等到父親過世後，才敢動手畫母親，因為淺意識裡，母親是最初的情人，父親是最早的情敵。馬奈開始有膽識，繪製震驚之作如〈奧林比亞〉、〈草地上的午餐〉……等等離經叛道，引發流言蜚語的畫，都是父親剛死完成的，而他的美學之燦，始於畫母親肖像。

此淺意識現象，是佛洛依德在19與20世紀之交發現的，那馬奈呢？於1860年代，已在圖像中呈現。將不可說的潛意識幻象挖掘出來，將之視覺化，這不就是現代表徵嗎！

🍃 起於漆黑的浪漫

　　根據馬奈的繼子利昂（Leon）描述，馬奈與母親的關係密切，他履行的不是傳統的盡孝責任，而是濃烈的情感流露。然，他的心裡，知道媽媽將父親擺第一，他擺在第二位，沒錯，成長期間，他接受了這樣的事實，只是在此過程，那某種交戰與衝突，始終記得，就因此，畫家刻畫母親，如此漆黑，深見了潛意識的幻象。

　　如此描繪，來自於家庭的浪漫，當然，也隱含了美學的變革，馬奈強烈的感知，敢叛逆，敢發現，敢直接面對，於是，現代藝術誕生了。

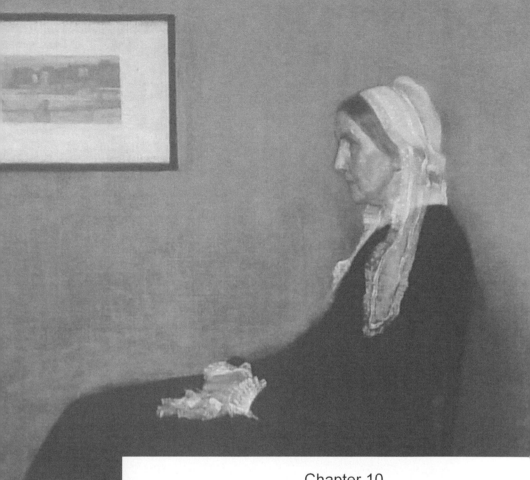

Chapter 10
這麼一坐，
輪廓就此定住

詹姆斯・惠斯勒（James Abbott MacNeill Whistler, 1834-1903）

母親：安娜・惠斯特（Anna Mathilda Whistler, 1804-1881）
娘家姓：麥克尼爾（McNeill）

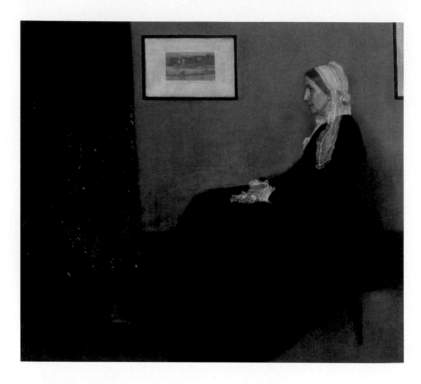

或許你曾經在母親節卡片、
美國郵票、報章雜誌、「豆豆」
（Mr. Bean）電影……，見過1871
年的一張名畫〈灰與黑改編曲一
號：藝術家的母親〉！若問世上最
家喻戶曉的母親肖像畫是哪一張？
不用質疑，就是這張！長久以來，
此身影已成為全球的文化現象了。

詹姆士‧惠斯特
〈灰與黑改編曲一號：藝術家的母親〉
（Arrangement in Grey and Black No.1: The
Artist's Mother）
1871年
油彩，畫布
144.3 x 162.4公分
巴黎，奧賽美術館

她是誰呢？她是美國鍍金年代畫家詹姆士・惠斯特（James McNeill Whistler,1834-1903）的母親，叫安娜・瑪蒂爾達・惠斯特（Anna Mathilda Whistler,1804-1881），娘家姓麥克尼爾（McNeill）。

🌿 引畫

此畫，是安娜的側影，一襲黑色的衣裳，坐在椅子上，舒展的流性線條，雙腳穿黑鞋，安穩擺放於踏墊，手放膝上，眼睛往左前方直視。

背景，牆上掛有兩幅畫，一幅仿如風景，另一幅右上角，只見畫緣，左側懸著一條有波紋圖案的漆黑布幕，整個畫面是水平與垂直的交合。

整幅畫的色彩，除了黑、灰的暗色主調，還有亮眼的白，包括：牆面畫框內的留白，女主角戴的居家帽，從外衣內，露出些許衣袖與衣領，是半透、細緻的白色蕾絲。

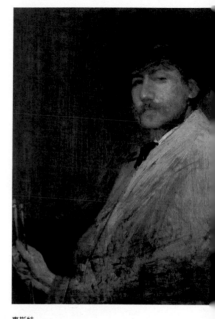

惠斯特
〈灰改編曲：畫家的肖像〉
（Arrangement in Grey: Portrait of the Painter）
1872年
油彩，畫布
75 x 53.3公分
密西根州，底特律美術館
（Detroit Institute of Arts Museum,Michigan）

🍃 緣由：未經安排之舉

這樣巧妙安排，達到了畫面的和諧。看來像精心設計，真實的情況，其實純屬「意外」，到底怎麼一回事呢？

話說有一次，惠斯特跟一名女模特兒約好，她將到他住處擺姿，要來的那一天，他在家等候，不知何因，她遲遲未到，在見不著人影之下，眼前只有母親。

自從他創作以來，不知為多少人繪製了肖像，怎麼從來沒想到要畫母親。

這回，模特兒失約，黯然之餘，他注意到了這位一直守在他身邊的女人，瞬間，她成了他理想的女主角。於是，他問母親大人願否當他的模特兒，毫不猶豫地，她一口就答應了，兩人一塊兒走到屋子裡陽光最弱的一個房間，她準備好擺姿，一開始，惠斯特建議用站的，幾天下來，她覺得腳太累太酸，承受不住，於是，坐了下來。

🍃 無比堅定

安娜是蘇格蘭裔美國人，出生於北卡羅來納州的威爾明頓（Wilmington），父親是一名醫生，母親那頭的家族從商，安娜29歲那年，嫁給一位優秀的軍官兼土木工程師喬治·惠斯特（George W. Whistler,1800-49），婚後，生下五個男孩，但三

個5歲前就夭折了，詹姆士・惠斯特（以下稱「小惠斯特」）身為長子，她特別疼愛他，約1943年，丈夫承接了莫斯科（Moscow）與聖彼得堡（St. Petersburg）間的鐵路案子，擔任工程師，因這關係，全家一同移居蘇俄。

小惠斯特從小性格傲慢，脾氣不好，身體又差，安娜發現繪畫可以幫助他集中精神，於是，不斷激勵他畫畫，小惠斯特9歲那一年，她遇見一位有名望的蘇格蘭藝術家威廉・艾倫（Sir William Allan），他告訴安娜：

> 你的小孩有著不凡的天份，但不要逼迫他，順從他的
> 性向。

此句話被她記錄在日記裡，可見她對兒子的潛能十分關注。小惠斯特有一張畫受這位大師欣賞，讚賞不已，之後，安娜拿著它，像當名片似的，為兒子尋求出路，把他推入聖彼得堡皇家美術學院就讀。

她疼愛小惠斯特，也管教嚴格，一位親戚描述：

> 她是一位讓人欣悅的婦人，對小惠斯特如心甘寶貝，但
> 也常斥責他……她機智，也真摯。

抵達蘇俄後的六年，小惠斯特到倫敦旅行一趟，那時，他立志想當一名畫家，不幸地，父親突然死於霍亂，家中權威

一消失，他的人生也迷失了，好一陣子，不知該怎麼辦，思索
先進美國西點軍校，看看如何，但一入軍校沒多久，馬上被開
除。看到兒子如此，安娜憂心重重，趕緊幫他在華盛頓找一份
地質調查的工作；甚至，之後，兒子第一次繪畫委託，也是她
親自去商談的。從這些，我們目睹了一個母親，身兼父職，為
兒子的前程奔波！

　　小惠斯特21歲，來巴黎學畫，之後到倫敦，住在切爾西
（Chelsea）區，正巧美國內戰爆發，約1864年，安娜也在這時
來到英國投靠兒子，她一向以美德出眾，是個有宗教與道德感
的人，當發現兒子生活糜爛，一下子錯愕不已，為此，小惠斯
特相當苦惱，寫信跟另一位藝術家方丹-拉圖爾（Henri Fantin-
Latour），提及：

　　　　一團亂！！！必須將我房子清空，從地窖到屋簷，全部
　　　　得清得乾乾淨淨。

　　其實，她搬進來，生活上處處為他打點，協助他建立一個
安穩的家，這點，對尋求買家有極大的助益，總之，收藏家們
比較能信賴性格平穩的藝術家！

　　這張〈灰與黑改編曲一號：藝術家的母親〉進行時，兩人
已經住在一起八年了，當時，她67歲。

🍃 畫的反應

製作這張畫，一開始，困難重重，畫家將時間花費在怎麼安排構圖上，最後有了眉目，安娜寫了一封信給妹妹，說：

> 我觀察他一直在試，當我親愛的兒子突然叫：「噢！母親，我已主控了畫，它真漂亮！」為此，他親吻了我，噢！我心中充滿了感激與愉悅。

向來，惠斯特作畫速度慢，這張畫進行了三個月，母親寫說：

> 這段期間，我拒絕所有的邀請，沒有拜訪這兒的親友。

能為兒子擺姿，安娜毫不埋怨，反而欣喜，驕傲的不得了呢！

完成之後，畫家將這幅作品交給倫敦的皇家藝術學院，原本，裡面的人想拒絕，最後還是接受了，值得一提，此是他交給學院派人處理的最後一件畫作，也是他跟英國藝術機構撕裂關係的作品，所以說，這幅畫深具象徵性，象徵什麼呢？他繪畫獨立的開始。

1872年，當它展出來時，未得到任何專家的青睞，稍好的，有評論寫：「年長女士的威嚴感」；有的寫說：

> 悲慟的沉重之詩——一份謙遜、傷痛、孤獨，有著奇異
> 與恬適的尊嚴。

他們將焦點放在女主角的臉與整體的感覺，而非他花很大
功夫在繪畫的技巧上，這些評論苦惱了他。

為什麼是黑？

惠斯特，如同年代的藝術家們，非常喜愛日本浮士繪，在
家裡，他將室內裝點的很東方味，但這幅畫，倒沒有浮士繪的
強艷多彩，氣氛不但嚴肅，主色反而是黑，為什麼呢？

一來，我們先看安娜的那一身顏色，是她，決定穿此黑
衣，那是丈夫死後服喪期間穿的，據說她與丈夫很恩愛，他過
世時，她寫了一封信給小惠斯特：

> 噢！詹姆士，這個家沒有了他，如此悽涼，這樣的失
> 落，我哀痛不已……

又說她靠禱告，獲得安慰，並加一句：

> 我不應該落入私心，沉溺在沉重的悲痛之下。

她選擇穿這件黑衣，代表她懷念丈夫。她愛夫之情，謙遜
與節制，小惠斯特都看到了，為了凸顯此情狀，更在畫裡，放
重、延展黑的成分，譬如窗簾、畫框、椅子的用色。

惠斯特
〈灰與黑改編曲二號：湯瑪斯・卡萊爾肖像畫〉
（Arrangement in Grey and Black No.2: Portrait of Thomas Carlyle）
1872-73年
油彩，畫布
171.1 x 143.5公分
格萊斯哥，格萊斯哥博物館與美術館
（Glasgow Museum and Art Gallery, Glasgow）

惠斯特
〈黑與金改編曲：羅伯・孟德斯鳩-費岑薩克公爵〉
（Arrangement in Black and Gold: Comte Robert De Montesquiou-Fézensace）
1891-2年
油彩，畫布
208.6 x 91.8公分
紐約，弗利克收藏館
（Frick Collection, New York）

以黑為主調。

　　二來，當他在巴黎學畫時，加入格萊爾（Charles Gabriel Gleyre）畫室，在那裡，他找到了一個決定性的繪畫元素，那就是──黑是和諧的基調。他認為藝術家應該專注在顏色的搭配上，不需照本宣科，在這裡，特別將此美學信仰加諸在母親的身上！

🍃 於我？於大眾？

　　再者，畫的標題，他取「灰與黑改編曲一號」，不直接取為「母親」、「我的母親」或「藝術家的母親」，為什麼呢？

　　法國有位詩人特奧菲爾・戈蒂埃（Théophile Pierre）是熱誠的浪漫主義者，嘗試探索藝術與音樂的特質與相通性，這行徑刺激了惠斯特的創作，所以喜歡將畫作跟音樂結合，命名時，常冠上如「夜曲」、「交響曲」、「和聲」、「練習曲」、或「改編曲」，顯示出線條與色調的安排與質感，藉以削減畫的敘事性。

　　因此，這畫中人雖是他的母親，但這兒，他不想陳述什麼，他的重點是線條與色彩的和諧，那就為什麼他不悅藝評家把注意力放在畫的內容與敘事了。他簡單地說：

　　　　於我，它之所以有趣，是因為我母親的肖像；對大眾而言，他們需要或應該關心畫中人物的身分嗎？

言外之意，他與母親的黏密，無法與他人共享。

如今，這張畫已是普遍性的文化圖像，象徵世上的母愛，我想，這並非畫家的原意！

不動搖的愛

之後，安娜搬出兒子的住處，他寫了一封信給她，感性地說：

> 妳，是我媽媽，始終擁有持續良善的溺愛、耐性的諒解、與愛的愉悅，這些，我可以亮出來證明！……親愛的媽媽，我很欣悅，妳一直對我的繪畫感興趣，並加諸於深情。

惠斯特明瞭世上沒有人能像他母親一樣，一路走來，相信他，在旁邊支持他，那份堅貞，怎麼也擊不破。

為此，描繪她時，他用黑，用得澈底，黑得多深沉，黑得多穩定，黑得多溫情，充份說明任天地怎麼翻滾，外頭怎麼紛亂，家總有一塊安定的寶石！

而這幅畫，描繪的即是這份可貴，一個母親對孩子永不動搖的愛。沒想到，安娜當初改變站姿，拿椅子與踏墊，一坐下去，此輪廓就此定住，最後，成了母愛的理想與最高典範。

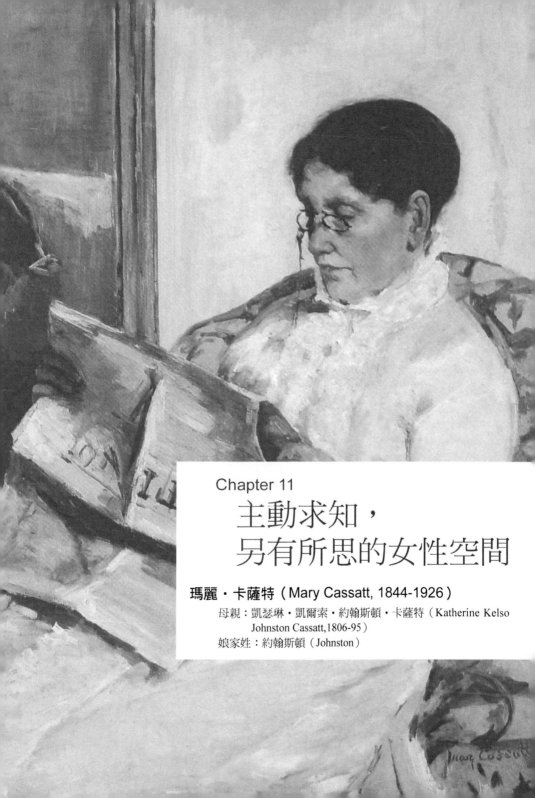

Chapter 11
主動求知，
另有所思的女性空間

瑪麗・卡薩特（Mary Cassatt, 1844-1926）

母親：凱瑟琳・凱爾索・約翰斯頓・卡薩特（Katherine Kelso
　　　Johnston Cassatt,1806-95）
娘家姓：約翰斯頓（Johnston）

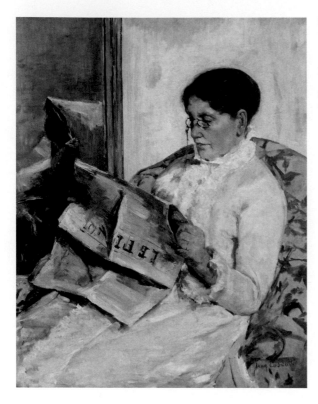

瑪麗・卡薩特
〈讀費加羅報〉
（Reading Le Figaro）
1878年
油彩，畫布
104 x 84公分
私人收藏

　　藝術家刻畫母親，常描繪為賢妻良母，有時縫紉、織衣，
有時靜坐、沉思，有時凝視前方，但很少像美國印象派畫家瑪
麗・卡薩特（Mary Cassatt, 1844-1926）那樣，1878年，完成一
幅〈讀費加羅報〉，將母親繪製成一位對世界、對時事關心的
婦人。

這位知性的婦女，名
叫凱瑟琳・凱爾索・約翰
斯頓・卡薩特（Katherine
Kelso Johnston Cassatt,
1806-95），娘家姓約翰
斯頓（Johnston）。

🍃 引畫

這兒，女主角身穿
白色衣裳，坐在一張單人
沙發椅上，她留著一式有
個性的短髮，戴上一副黑
框眼鏡，眉間深鎖，眼睛
的緊度，姣好的鼻子，閉
上的嘴唇，前端有一份報
紙，看來，她聚精會神地
閱讀。

背景的左側，有一面
鏡子，照映她那一隻手與
報紙。

瑪麗・卡薩特
〈自畫像〉
（Self-Portrait）
1880年
水彩，紙
33 x 24.4公分
華盛頓，國立肖像美術館

🍃 緣由：給遠方的親人

　　畫〈讀費加羅報〉之前，畫家卡薩特已待巴黎十年了，感知藝術景象的變化，儘管怎麼努力，都無法突破。她的好友也是一名美國畫家伊莉莎・郝德門（Eliza Haldeman），曾寫下當時的狀況：

> 　　藝術家們遠離學院風格，每個人在尋找新的方式，此刻一片混亂。

　　巴黎一些激進派的畫家，像庫爾貝（Gustave Courbet）、馬奈……等等遠離學院技法，但卡薩特卻繼續追求傳統，參與沙龍展覽，巴黎奮鬥多年，讓她陷入僵局，不知何去何從，1877年，她的畫被巴黎沙龍拒絕，就此有了轉折。當時，印象派畫家德加（Edgar Degas）及時出現，鼓舞她，同時，父母也從美國前來探望，幾個月後，她著手畫第一幅母親肖像。

　　卡薩特非常努力地創作，風格也受印象派的左右，於1878年，有了突破之作，其中，〈藍色扶手椅的小女孩〉（Little Girl in a Blue Armchair）、〈藝術家的肖像〉（Portrait of the Artist）、與〈讀費加羅報〉代表不同年齡的女性──小女孩、女人、與婦人。這三件往後證明是她美學生涯決定性的傑作。

瑪麗・卡薩特
〈藍色扶手椅的小女孩〉（Little Girl in a Blue Armchair）
1878年
油彩，畫布
89.5 x 129.8公分
華盛頓，國立美術館

　　〈讀費加羅報〉的創作，是為了寄給住在美國的哥哥亞歷克（Alec），讓他留念，寄畫時，卡薩特的父親留下一張紙條，寫了一段：

　　　　我希望你滿意這張肖像，事實上，我認為你一定會喜歡……這兒，只有一個意見，即是卓越。

　　始終不贊成卡薩特作畫的父親，也因此畫，不得不豎起大拇指了。

🍃 迷人的特質

　　凱瑟琳1816年10月8日出生於美國賓夕法尼亞州
（Pennsylvania）匹茲堡（Pittsburgh），家族享譽銀行界，16歲
時，父親突然過世，留下大筆遺產，孤兒的她，一瞬間成了富家
女，從小，接受歐式教育，加上身材高挑，一直保持自信、泰然
的模樣，在她身上，散發了一股特殊的文化氣質。

　　凱瑟琳19歲，嫁給一位成功的股票經紀人與土地商羅伯
特・辛普森・卡薩特（Robert Simpson Cassatt,1801-91），
婚後，生下七個孩子，其中，有二個在嬰兒時期夭折，倖存
的五位，分別莉蒂亞（Lydia）、亞歷克（Alec）、羅比爾
（Robbie）、瑪麗（Mary）、與戈迪（Gordie）。她與丈夫的
祖先來自歐洲不同地方，孩子們混有荷蘭、蘇格蘭、愛爾蘭、
法國雨格諾（Huguenot）各種血統。或許因如此，全家熱愛歐
洲文化，經常旅行。

　　卡薩特的好友露易絲娜・哈弗麥耶爾（Louisine
Havemeyer），也是頂尖藝術收藏家兼慈善家，對凱瑟琳十分
讚賞：

　　　　任何人若有榮幸認識瑪麗・卡薩特的母親，將會立刻察
　　　　覺，瑪麗承襲了才能，僅來自於這位母親。

露易絲娜接著又形容：

> 卡薩特夫人是我見過思維最敏捷的人，她精通數國語
> 言，是一位令人欽羨的家庭主婦，熱愛閱讀，對每件事
> 保持興趣，跟人說話信念十足，跟瑪麗相比，她顯然迷
> 人多了。

從這兩段話，我們可以探知凱瑟琳讚嘆的特質——高度的
智力。母與女被殘酷地比較一番，從此，又可透視到一點，卡
薩特有著這麼強勢的母親，心理應是錯綜複雜的。

🍃 越專注，越好

卡薩特1844年誕生於匹茲堡，6歲始上學，成長期間，被
灌輸了一個念頭——旅行是教育重要的一環，所以，小時候有
五年是待在歐洲，拜訪各地，也學了一口流利德文與法文。

1855年，當她到巴黎時，順道參觀了世界博覽會，看
到了安格爾（Ingres）、德拉克魯瓦（Delacroix）、柯羅
（Corot）、庫爾貝（Courbet）的作品，因此，立下一個志願
——當畫家。1860年四月，她在美國註冊賓夕法尼亞美術學院
（Pennsylvania Academy of Fine Arts），那個時候，一般父母
不願在女兒年齡還小就送去跟男孩們一起學習，大都等到18歲
之後，但卡薩特思想早熟，15歲便在那兒受訓了，說來，藝術

訓練，能堅持下去的女學生並不多，也大概只有1／5，但卡薩特能在學院待上好幾年，顯現對繪畫的執著。

　　身為女孩，她在訓練過程中，常受到制約，譬如，在賓夕法尼亞美術學院時，教授對女學生有差別待遇，一來無法在裸體模特兒面前作畫，必須只能用石膏像；二來，教學速度慢，弄得她最後靠自己模擬古典畫派。這樣下去，她實在受不了，於是1866年，她啟行，到了嚮往的巴黎。在巴黎，原本打算上法國美術學院（École des Beaux-Arts），但那只開放給男孩，所以只好私底下跟幾位有名的藝術家學習，先後是讓-里奧・傑洛姆（Jean-Léon Gérôme）、查理斯・卓別林（Charles Chaplin）、托馬斯・庫圖爾。她若想跟人交流藝術與知性，只能到美術館或展覽場所，不能像男性藝術家們一樣上酒館聊天談事。

　　每年，她儘可能參與沙龍展覽，1870年，普法戰爭爆發，她回家鄉避一避，卻感到美國藝術貧脊，這時，父親也中斷資助，在找不到買主之下，她十分沮喪，幾乎要放棄藝術，她說：

> 我已經放棄我的工作室，撕毀了我父親的肖像，沒有拿畫筆六個星期了，除非將來有回歐洲的希望，否則我不會再畫畫了，急切地，秋天一到，我會到西邊找工作……。

　　她到了芝加哥，那兒，有匹茲堡主教看重她的才氣，請她模擬義大利的畫，一有了資金，她又重拾畫筆，興奮地說：

噢！我多瘋狂工作，我的手指很癢，眼睛見到好畫，淚都落了下來。

1871年之秋，她等不及了，於是，與另一位美國畫家愛蜜麗‧莎坦（Emily Sartain）一同到西班牙旅行，1874年，決定在巴黎設立工作室。

因獨立性格強，她批評藝術沙龍的策略與僵持傳統風格，甚至還抨擊沙龍評審委員瞧不起女藝術家作品，只能靠關係、巴結，才能入選，冷潮熱諷，過於直率，就連她好友莎坦也受不了，說：

她整個人太猛了，斥責所有現代藝術，輕蔑沙龍的畫，像卡巴內爾（Cabanel）、博納（Bonnat）……，這些名字都是我們一向敬畏的。

最後，真弄到了1877年沙龍拒絕她的畫，這是她人生中首度遭落選的打擊，正逢最低潮時，她遇見了德加，邀她加入印象派展。

與德加熟識之後，他們一塊工作，卡薩特從他身上領會的，比之前的繪畫導師們學到的還多，他教她不要一直待在工作室，走出戶外，因此，她帶著素描本，畫戶外，畫戲院包廂，因他影響，卡薩特也傾向日本風（Japonism），如日本浮士繪版畫，也精通粉彩畫。另外，他介紹她做蝕刻畫，好一陣

子，兩人一起辦期刊，製作一系列的蝕刻之作，紀錄他們到羅浮宮的情景，卡薩特珍惜這份情誼，然而德加陰晴不定，突然放棄了期刊。卡薩特的母親非常了解這狀況，寫下：

> 德加是領導人物，擔起了責任要辦一份蝕刻畫的期刊，將所有的蝕刻作品放入這刊物，弄得卡薩特根本沒時間畫畫，時常，和德加混一起，時間到了，他都還沒準備好……德加從沒準備好任何東西。

在凱瑟琳的眼裡，德加是個不可靠的人，然他知人情事故，又懂穿著，凱瑟琳也就不計較了，德加還成為卡薩特家裡的常客呢！

凱瑟琳總為女兒感到驕傲，曾寫下：

> 卡薩特又工作，意志堅決在名望與金錢上……她畫作被評論家與業餘者認為很優秀。

又說：

> 卡薩特對她的畫有濃厚的興趣，畢竟未婚的女人，對任何工作抱有堅決的熱愛，是幸運的，越專注，越好。

凱瑟琳知道卡薩特身為藝術家，日子過著放蕩不羈，但從沒責罵她的生活方式，反而全心支持她。

　　卡薩特與印象派圈結下了緣，刻畫許多女子的社交與家居
生活景象，之後，越來越專注在畫母親與小孩的主題，畫得相
當出色，藝術史家古斯塔夫・格夫雷（Gustave Geffroy）將她
與另外兩位瑪莉・巴拉克蒙（Marie Bracquemond）與貝爾特・
摩里索特（Berthe Morisot），合稱印象派的「三位偉大女性」
（*les trois grandes dames*）。

　　卡薩特一生未嫁，凱瑟琳經常陪她，她們共處時間很多，
對巴黎的藝術景象，凱瑟琳也看得很透，常寫信給美國的親
友，談起種種，這些信件文字，在往後也成為研究19世紀末巴
黎藝術重要的史料。

思索的母親

瑪麗・卡薩特
〈卡薩特夫人，藝術家之母〉
（Robert S. Cassatt, the
Artist's Mother）
約1889年
油彩，畫布
96.5 x 68.8公分
加州，舊金山美術博物館
（Fine Arts Museum of San
Francisco,California）

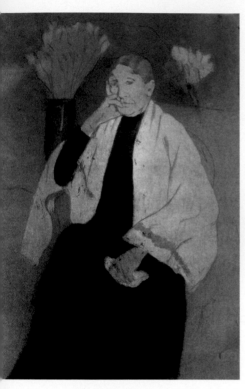

瑪麗·卡薩特
〈藝術家母親的肖像〉（Portrait of the Artist's
Mother）
1889-90年
軟底蝕刻，凹銅版腐蝕製版
25 x 17.9公分
華盛頓，國立美術館

除了〈讀費加羅報〉，她1889年也畫下另一張母親的肖像，稱〈卡薩特夫人，藝術家之母〉（Robert S. Cassatt,the Artist's Mother），不久後以蝕刻技巧製作〈藝術家母親的肖像〉（Portrait of the Artist's Mother）。

看了這三件母親肖像，不由得讓我聯想到法國畫家安格爾1856年的〈牟帖斯夫人〉（Madame Moitessier），這兒，牟帖斯夫人坐在沙發椅上，一手拿著扇子，輕鬆地放在膝蓋上，另一手的手指壓住一邊的太陽穴；背後，有一面鏡子，照到了夫人側面與裸肩。這是安格爾最知名的畫作之一，而卡薩特喜愛他的作品，熟悉這張畫。在這兒，我想將此畫跟卡薩特的三張母親肖像做個比較，進而去了解畫家想怎麼形塑自己的母親。

安格爾（Jean-Auguste-Dominique Ingres）
〈牟帖斯夫人〉（Madame Moitessier）
1856年
油彩，畫布
120 x 92公分
倫敦，國立美術館

　　我們先看看〈卡薩特夫人，藝術家之母〉與〈藝術家母親的肖像〉這兩張，卡薩特夫人坐在椅子上，一手拿手帕，放於膝蓋處，另一手指壓住太陽穴，若以姿態而言，整體與〈牟帖斯夫人〉的女主角類似，相信卡薩特在進行時，心裡一定視作牟帖斯夫人為原型。然不同的是，母親的手姿比較不那麼輕鬆，放膝那隻手，五指緊握手帕，觸壓臉的那一隻手，緊靠臉頰、嘴、下巴，配合眼神，往一側直視，從手撐住那顆沉重的頭，我們可以探測出她陷入了嚴肅的思索。

　　另外，再看看〈讀費加羅報〉，凱瑟琳正在閱讀《費加羅報》，此報創立於1826年，標題來自於法國作家博馬舍（Pierre-Augustin Caron de Beaumarchais）的劇本《費加羅婚禮》，箴言取自戲劇裡主角費加羅的獨白：「沒有批評的自由，就沒

有真實的讚揚」（*Sans la liberté de blamer,il n'est point d'éloge flatteur*），是一份保守派刊物，頗受敬重。直到1866年，此報成為法國最受歡迎的報紙，許多知名文學家像阿爾伯特・沃夫（Albert Wolff）、左拉（Émile Zola）、卡爾（Alphonse Karr）、克拉賀提（Jules Claretie）……等人，常在這兒刊登文章。凱瑟琳待在巴黎那段期間，閱讀此報，表示她對周遭與世界的動向感興趣。這張她在讀報的畫，牆上的那面鏡子的反照，若與安格爾的〈牟帖斯夫人〉鏡中畫面相比，差別極大，卡薩特以古典風出發，但做了巨大的修正，將女子的知性部份取代了裸肩的性感。

🍃 兩個因子，相異，還是相同？

卡薩特的本性，存有兩個相異的因子——虔誠與叛逆。一方面，她與藝術家們相混，過著波希米亞的生活，一心往事業衝，不婚，不生小孩，腦子充斥著女性主義的思潮；另一方面，她的作品常處理女子家居活動，像刺繡、縫紉、織毛衣、喝茶、整理頭髮……等等，也專注於母親與小孩共處的景象，儼然擁抱維多利亞女王時代的保守傳統。

聽來矛盾，是嗎？若仔細觀察她畫作，揭露的是母性的另一種寫實，在畫面裡，常有三種現象：

一，女人有時替孩子梳頭髮，有時想跟小孩親近、溝通，有時嘗試將動不停的小孩放入浴盆……等等，然，她們卻顯現

瑪麗・卡薩特
〈母親與小孩〉（Mother and Child）
約1889年
油彩，畫布
90 x 64.5公分
坎薩斯，威奇托藝術博物館
（Wichita Art Museum, Kansas）

一副掙扎的模樣。二，母親與小孩，之間從不對看，缺少了某種交流，似乎冷酷多於溫暖。三，女子身邊有小孩，但她們都陷入了沉思，並不全然的愉悅。

　　卡薩特直接處理母子（女）主題，非人們期待的那種情感的聯繫，體現了不濫情。其實，這樣的描繪，源自於畫家與母親之間的相處之道，凱瑟琳是一名知性、懂世事、性格迷人女子，雖然愛小孩，但對卡薩特而言，凱瑟琳內心有另一番追求，母愛的流露並不豐腴。

瑪麗‧卡薩特
〈在歌劇院〉（At the Opera）
1878年
油彩，畫布
81.3 x 66公分
波士頓，美術館
（Museum of Fine Arts,Boston）

🍃 騷癢的元素

　　進行〈讀費加羅報〉時，卡薩特也開始畫一些「戲院包廂」的主題，像1878年〈在歌劇院〉（At the Opera）、1879年〈在包廂裡〉（In the Box）、〈在包廂戴著珍珠項鍊的女子〉（Woman with a Pearl Necklace in a Loge）、1879-80年〈在劇院〉（At the Theater）、1882年〈包廂〉（The Loge）……等

等。表演本身固然有趣，但戲院令人驚嘆的，在於提供一個場景，讓人展示社交手腕、流行品味、炫耀財富、宣告喜事、或地位晉升……，那兒也彷彿醞釀出一張熱騰騰的床，讓男女私通、調情、歡愛……，迷惑事件不斷發生，那怕只是安靜的凝視、偷窺、點頭、打招呼、講悄悄話、或暗處的撫摸，這些都遠比舞台上的演出更刺激有味，卡薩特察覺此特點，對背後隱藏的玄機，更不斷地探索。

就舉〈在歌劇院〉例子，遠方一名男子拿著望遠鏡，朝向前面穿黑衣的寡婦，偷窺似的，但，這寡婦不甘示弱，也拿起望遠鏡望向前方，這兒形成一副「看」與「被看」的畫面。她坐在那裡，被人觀賞，同時她也在注視，這說明了女子的主動與挑釁，說來，這名寡婦兼備兩種不同的角色。不論看或被看，主動或被動，「凝視」成了最騷癢的元素。

這被動兼主動的角色，也運用在〈讀費加羅報〉上，表面上，凱瑟琳是觀眾注目的焦點，但其實，更深層地，她也在凝視，主動地閱讀一份報紙，裡面藏有更豐富、新奇的東西，內容什麼？我們一概不知。這招，她聰明極了。

🍃 新時代的女性

卡薩特畫筆下女子，總另有所思。這是她從母親身上尋獲的，一個新時代的女性，懂得閱讀，不以現狀滿足，主動求知。

　　就因為如此，在某個層面上，她是隨著凱瑟琳的步伐在走，她不耽溺在家鄉當一個嬌嬌女，她要自己走出一片天地，到歐洲旅行，到巴黎闖天下，最後，她辦到了，成為少數印象派女畫家之一，如今，也晉升成頂尖的女性主義畫家。

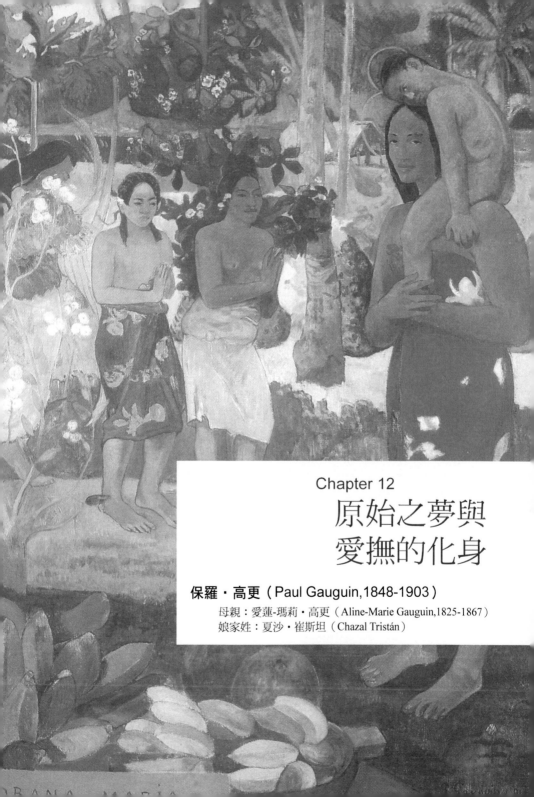

Chapter 12
原始之夢與
愛撫的化身

保羅‧高更（Paul Gauguin, 1848-1903）
母親：愛蓮-瑪莉‧高更（Aline-Marie Gauguin, 1825-1867）
娘家姓：夏沙‧崔斯坦（Chazal Tristán）

高更
〈藝術家的母親〉
（The Artist's Mother）
1888年
油彩，畫布
41 x 33公分
斯圖加國家美術館
（Staatsgalerie Stuttgart）

　　當多數的藝術家將母親畫得成熟，常是中年或老年的模
樣，然而，有一位罕見的畫家，把媽媽描繪得出奇年輕，是
誰呢？他是法國綜合主義（Synthetism）藝術家高更（Paul
Gauguin,1848-1903），1888年，他為母親畫一幅肖像，那時，
已待過布列塔尼（Brittany）的阿凡橋（Pont-Aven）、巴拿馬
（Panama）與馬提尼克島（Martinique），整個有異國風味的
雛型了。

高更
〈獻給文生・梵谷的自畫像〉或〈悲慘世界〉
（Self-Portrait Dedicated to Vincent van Gogh or Les Misérables）
1888年
油彩，畫布
44 x 55公分
阿姆斯特丹，梵谷博物館

　　此畫的主角是愛蓮-瑪莉・高更（Aline-Marie Gauguin, 1825-1867），婚前，姓氏為夏沙・崔斯坦（Chazal Tristán）。

🍃 引畫

　　在這兒，畫家專注於肩膀以上的部位，用2／3角度描繪，女主角一張姣好的臉蛋，紅潤的臉頰，綁著一式公主頭，五官與輪廓明顯，一字眉，一雙藍黑的眼睛，還有豐厚的鼻子與嘴唇。

　　她穿上藍領的衣裳，也套上漆黑的外衣；胸前，繫著一只小結。背景充滿黃，愛蓮-瑪莉頭後邊，出現了些許的紫色花紋圖案。

🌿 緣由：與梵谷一同畫

　　1888年，介於10月23日到
12月24日間，高更跟梵谷住在阿
爾（Arles）的黃屋，兩人一塊
兒，以同主題，創作不少有趣的
畫作，同樣地，也以母親為題，
各自進行，由於母親不在身邊，
他們根據手中持有的照片，分別
畫下了肖像。

　　說到此肖像畫背景顏色，
倒有一段插曲，在合住的黃屋
中，為了盡主人之誼，梵谷特意
裝潢高更的臥室，結果呢？一片
泛黃，包括向日葵畫作、牆、窗
簾……等等，對高更而言，太刺
眼了，這簡直是折磨，弄得他快
瘋掉了。雖然如此，在逃不了的
情境下，只好逼迫自己接受。無
疑地，這幅畫背景的「黃」，是
受到了梵谷專色的左右。

愛蓮-瑪莉·高更的照片
約1840年拍
私人收藏

愛蓮與小高更

愛蓮-瑪莉出生於巴黎，是女性主義作家崔斯坦（Flora Tristan）唯一的女兒，母親那頭的家族來自於祕魯，是有名望的西班牙貴族；父親是法國藝術家夏沙（André François Chazal）。童年，父母處得不和諧，經常爭吵、追殺，在她心理落下了很深的陰影，為了生計，去當一名裁縫女，之後，嫁給一名激進派的政治記者克洛維斯（Clovis Gauguin,1814-1851），幾年後，生下了高更。

克洛維斯在一家擁護共和政體的報社《國民報》（Le National）工作，1851年，高更3歲，法國總統邦那巴（Louis Bonapart）將共合國改為帝國，10月，全家眼見局勢不對，啟身到祕魯，克洛維斯不幸地病死途中，愛蓮-瑪莉帶著兒女繼續航行，抵達首都利馬後，馬上投靠叔父，據說他107歲，當地的首富，看到家人遠道而來，很慷慨地，提給他們吃住，往後，經濟不愁。

在祕魯幾年，全家過得悠閒，非常快樂，愛蓮-瑪莉喜愛收集當地的陶磁品，小高更看著媽媽一點一滴的累積，奇特的外形與圖案，那異國風味，便成了他永遠不忘的視覺記憶。

據高更說，他疼媽媽，很會撒嬌：

> 我小時候，只要不在媽媽身邊，就會寫信給她，我知道
> 怎麼講一些感性的話給她聽……。

有兒子的甜言蜜語，媽媽覺得十分窩心。

1855年，高更的祖父突然過世，單身的叔叔膝下無子，顧及責任問題，愛蓮-瑪莉帶孩子回到了奧爾良（Orléans），但高更無法適應歐洲的教育方式，也發現難以融入法國社會，漸漸地，內心有聲音告訴他：當一名水手吧！於是，接受海事訓練，五年多，他乘船遊歷世界各地，然而，就在1867年，停泊印度時，愛蓮-瑪莉突然過世，臨終前，留下遺囑，透露她對兒子的憂心，其中有一段：

> 我親愛的兒子，他沒辦法讓我任何朋友來疼他，我擔心
> 他未來在心理上，會有完全被拋棄的感覺，所以不管如
> 何，他一定得建立自己的事業。

從這兒，我們不僅可以觀察到她對高更性格透徹地了解，更預見了他孤獨與滄涼的未來。

🍃 童女形象

母親走時才42歲，高更不在身邊，他從未看過她老去、難堪或掙扎的模樣；他始終把她的照片攜帶在身上，此影像，

她約14歲，少女之齡，日後他對她的記憶，不外乎是年輕、美
麗、聰穎、與溫柔。

除此之外，在他撰寫的一書《之前與之後》（*Avant et
Après*）裡，有一段童年敘述，也將媽媽另一種性格帶出來：

> 我一向愛亂跑，媽媽四處跑著找我……，有一次，她找
> 到我，很高興牽著我的手，帶我回家，她是西班牙的貴
> 族淑女，但很極端，她用那橡皮一般軟的小手，打我一
> 巴掌，幾分鐘後，她哭了，又抱我，又親我。

從母親身上，他看到女人的歇斯底里，一下興奮，然後激
怒，又一下悲傷，然後表現溫情的一面，他所經驗到的完全是
一種典型的「童女」形象。

就算高更成年後，到了青年、中年、壯年，此形象一直被
凍結在遙遠的過去。他一生很少談起父親，一旦提到母親，自
然溢出了浪漫，說：

> 我的媽媽多麼漂亮，迷人啊！……她有溫柔的、威風
> 的、純純的、愛撫的眼睛。

媽媽的完美始終駐於他腦海，成為一生愛的撫慰。

愛蓮-瑪莉的樣子，像小公主一樣，又如情人似的，說
來，若要探尋高更的情愛原型，這幅肖像畫解讀了一切。

🍃 照片與圖畫的對照

沒錯，他拿的就是這張媽媽14歲的照片，根據此模樣，來完成這張〈藝術家的母親〉，若拿照片與畫作來對照，仔細地看，它們是有差別的：

照片中，她綁的不是公主頭，在頸後，頭髮綁了一個結；鼻子較修長，嘴唇較有曲線，嘴角上揚，露出些許的微笑，蛋形的臉、高額頭、高頰骨、深陷的雙眼皮、眼珠往上，有點心不在焉；她身穿深色衣裳，美麗的蕾絲領子翻到外面；胸前未打結。整個人，看來非常纖柔。

移到畫上面，細節上，確實改變了不少，這說明什麼呢？

尋獲答案之前，我認為有必要把時間再往前推，推至高更的第一抹刻痕……

🍃 海上的一抹記憶

3歲時，在逃難的船上，他問父親：

快到祕魯了嗎？

父親回答：「還沒。」這話才講完沒幾天，就動脈瘤破裂過世了。小高更看見父親這樣快速的殞落，心裡起了一種奇特、複雜的感覺。

愛蓮-瑪莉在一旁啜泣，悲痛丈夫的死，同時焦慮孩子未來，小高更看在眼裡，內心發出：從今以後，我要比爸爸更勇敢，好好照顧媽媽。當時，海風迎面吹來，感到分外舒暢。

此構成了高更人生的第一抹記憶。

這句「快到祕魯了嗎？」短短的，天真的話語，聽來或許沒什麼好驚奇的，但對藝術家，裡面包括了船、海風、航向異鄉、權威的失落、及愛情的原型，這些足以覺醒的因子，一起發生在時間的同個點上。

這經驗一直存在他的淺意識裡，雖然6歲回到法國，在陸地上渡過他另一段人生，但那柔柔的海風與異國的夢經常回來打擾他。37歲後，他說要尋找自由、活力、與夢想。其實，那是一個古老的鄉愁，來自童年的回憶，高更現實中的不愉快，跟妻小的分離，與藝術家們處不來，作品賣不出去，不易融入歐洲社會，不斷地逼他遠離西方的文明，因為他從沒把法國當過自己的家。

取而代之，航向原鄉，即成了他一生汲汲營營的追求了。

蓄意的更改

在〈藝術家的母親〉，畫家做了特意的更改，愛蓮-瑪莉的眼睛被漆上藍黑，那黑眼珠，不同於照片，這兒，直直盯著你，神情堅定，這可能是因為高更知道媽媽性情軟弱，比較依賴，而他又一直很讚嘆外婆，事事據以力爭，媽媽可一點

也沒沾染這氣息，所以，有意在此，把媽媽塑造成一名堅強的
女子；另外，眼珠週緣原是白色的，但他給予了藍，溢滿的憂
鬱，是因悲慘、悽涼童年所致，這個部分，是實情的寫照。在
她的眼睛揭露的是，一則以堅，一則以憂。

　　其他的細節，譬如，臉變寬些、鼻頭變大些、嘴唇變厚
些、身體變魁梧些、額頭變窄些，這些種種說明了什麼呢？高
更有意改變媽媽的形象，盡可減少歐洲白人的特徵，強調太平
洋南美洲的長相。還有，這兒的服飾，也丟棄了柔性的蕾絲，
用水手裝的衣領取代，隱喻了海上航行與探險。

　　當時高更人在阿爾，還未踏上大溪地，然這異國風味，預
示了他未來生涯與美學的去向。

🍃 模樣重現

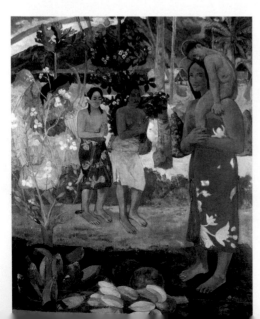

高更
〈聖母經〉
（Ia Orana Maria）
1891-92年
油彩，畫布
113.7 x 87.7公分
紐約，大都會藝術博物館

高更
〈薇瑪蒂〉
（Vairumati）
1892年
油彩，畫布
巴黎，奧塞美術館

高更
〈她們金色之身〉
（Et l'or de leurs corps）
1901年
油彩，畫布
67 x 76.5公分
巴黎，奧塞美術館

　　高更對神秘美感、難掌控情緒、神經質傾向的女人興致特別濃厚，觀看他畫的女人，特別是太平洋島上未成年的少女，年幼，散發某種神秘、無理性的美，看來有愛蓮-瑪莉的影子，有些臉型、特徵、角度、與模樣，簡直是母親肖像的翻版，譬如〈拿水果女人〉（Eü haere ia oe）、〈聖母經〉、〈歡愉〉（Arearea）、〈薇瑪蒂〉、〈三位大溪地人〉（Three Tahitians）、〈她們金色之身〉、〈野蠻的故事〉（Barbarous Tales）……等等。

小漢斯・荷爾本（Hans Holbein the Younger）
〈藝術家的家人〉
（The Artist's Family）
1528年
油彩，紙，木板
77 x 64公分
巴塞爾，市立美術館
（Öffentliche Kunstsammlung,Basel）

高更
〈女人與兩個小孩〉
（Woman with Two Children）
1901年
油彩，畫布
97 x 74公分
芝加哥，芝加哥藝術機構
（The Art Institute of Chicago）

高更
〈供奉〉
（Offering）
1902年
油彩，畫布
68.5 x 78.5公分
蘇黎世，比爾勒基金會
（E. G. Bührle collection,Zurich）

高更
〈母愛之二〉
（Maternity II）
1899年
油彩，畫布
95 x 61公分
普林斯頓，芭巴拉‧皮亞塞克‧強生收藏
（The Barbara Piasecka Johnson
Collection, Princeton）

　　高更約1901年拍過一張照片，是模特兒在工作室的模樣，在影像中，女孩背後有一幅古典畫印刷品，若仔細瞧，會察覺是德國畫家小漢斯‧荷爾本1528年的〈藝術家的家人〉，它被貼在工作室牆上，顯示出此畫對他晚年的重要性。同年，他也完成一件〈女人與兩個小孩〉，畫裡的母親坐在椅上，抱著男嬰，旁邊站立一位小女孩，若拿此畫跟荷爾本的〈藝術家的家人〉相比，我們可立即察覺之間的類似性，特別在主題與母抱子的構圖上，男嬰坐於母親膝上，被安穩支撐住，同樣地，刻畫難以言喻的母子情。說來，在生命最後兩年，高更無時無刻想到母愛，為此，不厭其煩的觸及母與子主題，像〈大溪地家人〉（Tahitian Family）、〈供奉〉、〈母愛〉……等等。

　　當時，高更正撰寫他的遺作《之前與之後》，回憶過去五十年，感激母親給他無止境的愛，這就為什麼不管遇到多大的困難，經歷怎麼驚濤駭

浪，他從不退縮，總勇往直前，就算全世界的人拋棄了他，他依然相信自己的不平凡，那份飽滿的自信，全來自於母親堅貞的愛，在她眼裡，高更是世上最棒的孩子，此信仰也延續影響他一生。

🍃 原始之夢

航向原鄉，成為他一生的渴望，然，原鄉又是什麼呢？無疑地，母親的家鄉。

生命的第一抹記憶，已將他的思緒引入鄉愁，把他帶到一個安全地帶，在那裡他可以療傷，得到慰藉，感受無限的愛撫。此母親的肖像，勾勒出了原始之夢，正是那愛撫的化身啊！

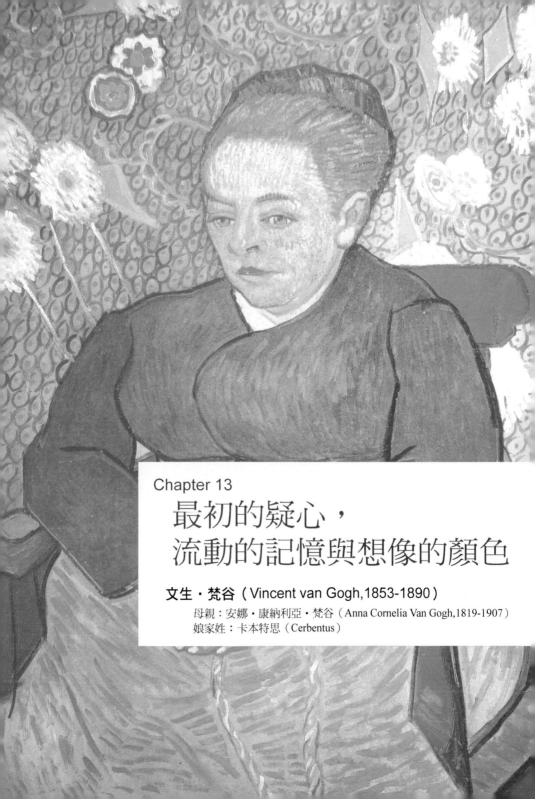

Chapter 13

最初的疑心，
流動的記憶與想像的顏色

文生・梵谷（Vincent van Gogh, 1853-1890）

母親：安娜・康納利亞・梵谷（Anna Cornelia Van Gogh, 1819-1907）
娘家姓：卡本特思（Cerbentus）

梵谷
〈藝術家的母親〉
（The Artist's Mother）
1888年10月
油彩，畫布
40.5 x 32.5公分
帕薩迪納，諾頓·西蒙美
術館
（The Norton Simon
Museum,Pasadena）

　　19世紀後期，參照攝影的大頭照，來畫肖像的藝術家不在
少數，但將影像左右反轉的卻很少，來自荷蘭的後印象派畫家
文生·梵谷（Vincent van Gogh, 1853-90）即是這般，像在挑戰
攝影技術似的，1888年10月，他為母親畫一張肖像〈藝術家的
母親〉。

　　畫家母親名叫安娜·康納利亞·卡本特思·梵谷（Anna
Cornelia Van Gogh,1819-1907），娘家姓什班特斯（Cerbentus）。

梵谷
〈和尚的自畫像〉
（Self-Portrait of Bonze）
1888年9月
油彩，畫布
60.5 x 49.4公分
阿姆斯特丹，梵谷博物館

🍃 引畫

　　女主角的頭幾乎佔據整個畫面，從頭飾延展到下巴，以對角線方向擺放。

　　綠與紅棕是此畫的主色——衣裳與頭飾是紅棕；眼珠、頭套、背景是綠，從淺到深，程度不同；另外，髮絲與面容的顏色，介於綠與棕，添入了濃厚的白，顯得特別明亮，像散發的靈光。

緣由：苦惱的解決

　　話說1888年，當梵谷住
在南法的黃屋時，收到媽媽
的黑白照片，當時，才了解
畫了這麼多人肖像，就是還
沒畫自己的雙親。

　　不過，問題來了：

　　一是，當他畫風景、靜
物、或肖像，總希望實體在
面前，他說：

梵谷母親安娜的黑白照片，畫家以左右對調的角度而畫。

　　　　我實在害怕跟可能與真實的東西分開。

　　人物不在面前，他畫不出來，但巧的是，跟他同住的另一
位藝術家高更，奉勸他改變作畫的習性，說了一句：

　　　　藝術家應該在實體面前作夢。

　　言外之意，即是想像。於是，他聽從了高更。

　　二是，黑白照片讓他很不習慣，一來單色，他覺得乏味；
二來，尋獲不到來自人物與藝術家的靈魂，在一封給弟弟西歐
（Theo）的信裡，寫道：

　　我在畫一張母親的肖像，但她黑白照片困擾著我。噢！
肖像作品可以從照片或畫的樣子衍生出來，我總希望能
在肖像上做一個巨大的革新。

　　不過，他依舊進行下去，宣稱這幅肖像不為別人，是為自
己而做，畫時，他邊說：

　　我無法忍受相片的無顏色，嘗試畫一幅讓顏色和諧的作
品，我在記憶中遇見了她。

　　照片為輔，依據他回憶的母親，完成了此畫，畫完後，相
當滿意，接下來，還想畫父親，於是寫信給家人，請他們寄爸
爸的照片。

了解彼此

　　安娜1819年出生海牙（Hague），來自於一個有聲望的家
族，33歲時，嫁給了基督教改革派的牧師奧多魯斯·范霍赫
（Theodorus van Gogh,1822-85），丈夫小她3歲，婚後生的孩
子，有七個長大成人，其中，1853年與1857年，分別生了文
生與西歐（往後，聞名了藝術界，一是畫家，另一藝術經紀
人）。

　　安娜是賢內助，不但幫丈夫打點教會，也細心照顧小孩，她身材圓胖，個性善良、活潑，也很懂社交，是個活力十足的女子，一旦遇到困難，會堅忍想盡辦法解決。她愛寫信，兒女們也承襲了這個習慣，今天，也因這一家人通信頻繁，藉由他們的文字，我們才能深知梵谷怎麼受挫，與他那複雜糾結的心靈。

　　她空閒時喜歡插花，一般採用單色花瓶，看著看著，自然拿起畫筆描繪出來，她畫得不錯，是梵谷第一位繪畫導師，他往後對繪畫的直覺，可能承襲於母親的本性！雖然他長大後，花好幾年接觸神學，嘗試步入父親後塵，當一名牧師，但還是放棄，最後找到了安生立命的繪畫，這點足以證明母親的潛在影響。

　　梵谷小時候很乖，但一到了青少年，越來越反常，與父親的關係也變差，之間是安娜扮演調停的角色，舒緩緊繃的情緒，不論他脾氣怎麼壞，媽媽還是希望能為他做些什麼，補償他。

　　直到1884年1月，某一事件發生了，媽媽在火車月台上跌倒，摔斷了大腿骨，梵谷一聽到消息，馬上趕去，在目睹醫生怎麼重整她的骨頭，看到她的痛苦，他努力在身旁照顧她。母與子在此時，建立更深厚的情感，也了解對彼此的重要。

翻騰的心

1853年，安娜34歲，在荷蘭布拉邦省（Brabant）小鎮赫崙桑得（Groot-Zundert）生下梵谷，他在家排行老大，19歲，入古比爾藝術事業（Goupil and Co.）工作，當起藝術經紀人，1874年被派到倫敦工作，那時，愛上了房東的女兒，他向她求婚，卻遭拒絕，從那刻起，心翻騰了起來，逼使他接近宗教，在傳福音時，將身上的東西全送給窮人，自己睡在稻草上，此狂熱行為導致了被炒魷魚的命運。27歲那年，他決定做一名全職的畫家。

剛開始他藉由讀書，拜訪美術館，靠私底下的模擬名畫，來透知藝術的精華，之後，搬到布魯塞爾學解剖學與透視圖法，並在安東‧范帕德（Anthonvan Rappard）工作室學習，也到了海牙，跟安東‧莫夫（Anton Mauve）學畫，技巧與內容逼近巴比松畫風，夢想當一名畫農夫的專家，1885年，他完成〈食蕃薯的人〉，這是一件美學的突破之作。不久後，又搬到安特衛普（Antewerp），興起另一個念頭──以肖像畫為生，他當時說：

> 用畫的肖像，作品中有它們自己的生命，那直接來自於畫家的靈魂。

他註冊安特衛普藝術學院，接受正式的繪畫訓練，畫裸女與雕像石膏，也寫下：

> 我承認當人認真時，特別在專心寫生時，會發現缺乏一些東西：構圖的技能與人物的知識，但畢竟我不相信這幾年作的苦工都白費，我感覺在我裡面有某種力量，因為不論我在哪裡，總有目標——畫我遇見的人，並好好認識他們。

三個月後，他抵達巴黎，跟西歐重逢，也在費爾南・科爾蒙（Fernand Cormon）畫室工作，認識許多當代的藝術家，結交了志同道合的朋友，像埃米爾・伯納德（Emile Bernard）、羅特列克（Henri de Toulouse-Lautrec）、路易・安克坦（Louis Anquetin）、西涅克（Paul Signac）、紀約姆（Armand Guillaumin）、秀拉（George Seurat）、畢沙羅（Camille Pissarro）……，並目睹印象派聯展的作品，也運用厚塗顏料的技法與點描派畫派，迷戀了日本主義，收藏日本版畫；常到唐基（Père Tanguy）商店、鈴鼓咖啡館，待在巴黎兩年，是一段吸收各派的型塑期，接下來，他渴望獨立，吸收地中海的陽光，創造自己的美學，於是，1888年2月，他啟行到了阿爾。

在阿爾，他租下了一個屋子（2,Place Lamartine），命為「黃屋」，希望在此建立「南方畫室」（Studio of South），又知道畫家高更即將來到，因此，積極地創下很多作品，像一

系列《向日葵》（*Sunflowers*）、《臥室》（*The Bedroom*）、
〈夜晚的露天酒館〉（Café Terrace at Night）……等等，之後
成為梵谷最精采的傑作。

而〈藝術家的母親〉，也是在這創作力最旺盛時期完成的。

🍃 共享的祕密

說來，梵谷的信，流露最深情的文字對象，是給母親，在
1889年（梵谷過世前一年），他寫了一封信給她，有一段是這
樣的：

> 親愛的母親，關於憂傷，我們持續地分離、失落，於
> 我，似乎是本能，沒有它，我們無法分開，也或許這
> 樣，它可以幫助我們，之後再去認得、尋找彼此。

大部分的孩子長大後，在心理上，會甩掉與父母之間過度
黏密的關係，但梵谷辦不到，給母親的信，有一份難以釋懷的
情思，其實，背後藏著一個不為人知的祕密。

話說1888年之冬，梵谷發生一樁割耳悲劇，之後頻頻失
眠，在一次無法入睡的夜晚，他去信，告訴西歐：

> 我的心回歸到我的出生地（赫崙桑得），在花園，每
> 條路徑、每棵植物、花園以外的田野景象、鄰居們、
> 墓地（我同名哥哥的埋葬之處）、教堂、我們後花園

的廚房——墓地旁有一棵高高的金合歡樹，枝上有一
個喜鵲的鳥巢，……現在沒有人記得這件事了，只有
媽媽跟我。

　　梵谷的心回到童年的第一抹記憶，那是深藏許久的悲慟，
終於在孤寂時揭示開來——母親從小帶他去哥哥的墓地，她的
哀傷，印刻在他的胸中。

　　表面上，梵谷是長子，但1852年，出生前一年，安娜產
下了一名男嬰，與梵谷同名，也叫「文生」，生日恰巧又是同
月同日，然而，不久後夭折了，這聽來有什麼驚奇的呢？說
來，這在梵谷心底起了疑心——「到底，我排行老大？還是老
二？」，還有「我是媽媽最愛的寶貝嗎？」往後，成了藝術家
不滅的心結。

　　梵谷了解女人一旦失去嬰孩，頭一胎，母愛特別濃烈，就
算生了再多，她心思永遠放在死去的寶寶，梵谷是下一胎，感
受最深切，而這個祕密，只存在他和媽媽之間。

　　若攤看梵谷一生的創作，會發現繪畫主題，不外乎跟路
徑、植物、田野、教堂、鳥巢…等等有關，這全是他童年第一
抹刻痕的視覺影響。

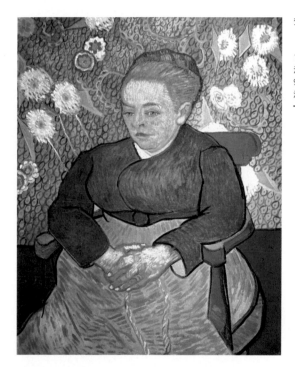

梵谷
〈推搖籃的女人〉
（La Berceuse）
1889年
油彩，畫布
92.7 x 72.8公分
波士頓，美術博物館

🍃 愛情原型

　　另外，他的愛情原型，也隨此衍生，當了畫家之後，他總愛上比他年長的女人，譬如有小孩的西恩（Sien Hoornik）與表姐、魯林（Roulin）夫人、與金奴克斯（Ginoux）夫人，當在描繪她們時，深情無比。從這些幾近中年的婦女身上，感受他向來缺乏的母愛。

　　就以魯林夫人為例，我們知道1888年12月底，高更離開了
黃屋，除了給梵谷嚴重打擊之外，更帶來無限的遺憾與愁思，
南方畫室的夢想破滅了，這段時間，他情感相當脆弱，因此他
作了一系列《推搖籃的女人》（La Berceuse）來撫慰自己，這
畫的女主角是魯林夫人，她剛生下一名女嬰，愛襁褓中的女
兒，也愛兩個正長大的兒子，強烈的母愛感動了梵谷，在一封
信裡，他仔細抒發當時的感受：

> 我昨天又開始畫〈推搖籃的女人〉……，我認為它可以
> 放在一條魚船上，讓人感覺到它就像一首搖籃曲……，
> 我夢到荷蘭人的幽靈船隻跟邪魔，雖然許多時候我不知
> 道如何唱歌，但猶記一首很老的催眠曲，我彷彿唱了奶
> 媽哼給水手聽的曲子……。

　　他孤獨處境，多像暴風雨之下那隻汪洋中的一條船，但一
位母親拉著嬰兒籃，搖啊搖，唱著搖籃曲，梵谷似乎被拯救了
上來，可見他乞求母愛的欲望有多強啊！
　　魯林夫人讓梵谷回歸童年，他視她為母愛的象徵，一封給
西歐的信，梵谷表達要如何對待〈推搖籃的女人〉這張畫：

> 假如你要安排我的畫，一定要這樣作，將〈推搖籃的女
> 人〉放在中間，兩張向日葵放在一左一右，變成一個三
> 幅相連的圖畫。

就像基督教的聖壇擺的三幅相連圖畫，〈推搖籃的女人〉放在中間，梵谷有意把魯林夫人升格成一尊「聖母」的地位。

🌱 畫布上的移轉

我們再回到這張1888年的〈藝術家的母親〉，黑白照片在梵谷眼裡，簡直是一個無深度、無靈魂的東西，當他轉移畫布上，顏色是主要考慮點，他添加綠、紅棕、與白，不但和諧，也讓人物看起來明亮，發光一樣。這綠、紅棕、與白的綜合，於他，是母親的顏色，因為，在1890年，他根據母親的一張繪圖，畫了一幅〈花瓶裡的玫瑰〉（A Vase of Roses），用的正是這三個主色。

梵谷
〈花瓶裡的玫瑰〉
（A Vase of Roses）
1890年
油彩，畫布
93 x 74公分
紐約，大都藝術會博物館

值得一提的是，在畫這幅母親肖像畫之前的一個月，他完成一張自畫像〈和尚的自畫像〉，若展開這兩幅，比較一下之間的類似性，包括綠綠的背景、紅棕色的衣裳、臉的角度、視線的走向、從額頭到下巴延展下來的凹凸關係……等等，似乎強調了臉部相像的特徵。

梵谷的母親曾跟西歐的遺孀表示，她認為所有的小孩，梵谷長得健壯，突出的眉骨與眼神最像她。隱約之中，我們探知母親的心理，最疼愛的是梵谷，而他，多多少少也了解，在這構圖、顏色、風格近似的兩幅畫，表達了這難以言喻的母子情節。

🍃 象徵性圖畫

畫完這張母親的肖像，沒多久後，天氣轉冷，梵谷在公園裡看見兩位行走的女子。腦子一直盤旋高更的建議，由純想像來創作，接下來，他畫了一張〈在埃頓花園的記憶〉（Memory of the Garden at Etten），在用想像當藝術的工具，樣子遠離了寫實，一轉，作品變為象徵性，他採取點描派的畫法，樣子顯得活潑多了。

梵谷寫了一封信給自己的妹妹，描述這幅畫：

> 我剛剛在一張大塊的畫布上完成一幅〈在埃頓花園的記
> 憶〉，現在置放在我的臥室裡……我了解畫的跟實體並

梵谷
〈在埃頓花園的記憶〉
〈Memory of the Garden at Etten〉
1888年12月
油彩，畫布
73.5 x 92.5公分
聖彼得堡，國立艾爾米塔甚博物館

不相像，但對我來說，它描繪了我在花園裡感受到的詩
性與風格，這外出行走的兩位女士，就當作妳與我們的
媽媽……在顏色選擇上，我非常的慎重，深紫與天竺牡
丹的激烈香櫞黃，暗示著母親的性格……藉色彩的安
排，我們可以作詩，同時散發出音樂的慰藉。

原來，畫的左側，圍著頭巾的女子，象徵母親的性格，因
想像空間，遇見阿爾地方上的女人，思念的卻是自己的親人。

◢ 揮不去的刻痕

兩幅母親的肖像畫，都因高更的話語啟發而做，〈藝術家
的母親〉起於黑白照片，再根據記憶而畫；〈在埃頓花園的記
憶〉是在公園遇見陌生人後，根據想像而畫，同樣地，梵谷想
藉由顏色，來傳達母親的個性，前者，用綠、紅棕與白，後者
是深紫與香櫞黃。

這些顏色，說明怎樣的性格呢？其實，這跟小時候的第一
抹刻痕有關，那靈光與強烈香櫞黃，散發的並非純然的溫暖，
而是某種冷，當然他知道，在所有存活下來的孩子中，媽媽最
疼他，但探望哥哥墳墓的事件，讓他種下的疑心，對此，他始
終揮之不去啊！

Chapter 14
偷窺，
凝視的憂愁與傷痛

亨利‧德‧土魯斯－羅特列克
（Henri de Toulouse-Lautrec, 1864-1901）

母親：阿方斯‧德‧土魯斯－羅特列克女伯爵
（Countess Alphonse de Toulouse-Lautrec, 1841-1930）
娘家姓：安黛爾‧佐伊‧達比埃‧德‧席雷朗
（Adèle Zoë Tapié de Céleyran）

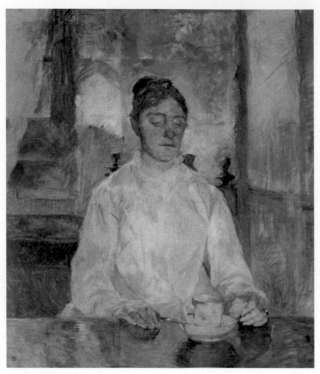

羅特列克
〈艾方司‧德‧土魯斯-羅特列克伯爵夫人〉
（Countess Alphonse de Toulouse-Lautrec）
1881-3年
油彩，畫布
93.5 x 81公分
阿爾比，土魯斯-羅特列克美術館
（Musée de Toulouse-Lautrec,Albi）

　　用偷窺視角刻畫母親，揭發內心真相，哪一個藝術家做得
最好呢？無疑問地，那一定是法國後印象派藝術家亨利‧德‧
土魯斯-羅特列克（Henri de Toulouse-Lautrec, 1864-1901）了。

　　羅特列克之母，人們稱她
艾方司・德・土魯斯-羅特列克
伯爵夫人（Countess Alphonse de
Toulouse-Lautrec,1841-1930），出
嫁前，她叫安戴兒・佐伊・塔皮・
德・席雷朗（Adèle Zoë Tapié de
Céleyran）。

引畫

　　這幅肖像，她穿白衣裳，一身
寬鬆，頭髮梳綁上來，粗長眉毛，
暈紅的鼻尖，緊閉的薄唇，下垂的
眼皮，往下瞄的視線；她挺直地坐
著，兩手放桌緣，桌上有一具茶或
咖啡杯、碟與小匙，她的部分身影
與碟子映照於桌面。

　　她身後，出現一些木製家具，
還有一面大鏡子，是鏡子嗎？從覽
照的坐椅上端飾物可辨識出來，整
個鏡面，也映出了窗格與玻璃外的
樹葉。

照片〈穿珍・阿芙麗的帽與圍巾的羅特列克〉
（Toulouse-Lautrec in Jane Avril's Hat and Scarf）
約1892年
64.6 x 81公分
阿爾比，土魯斯-羅特列克美術館

🍃 緣由：莊園的一影

　　此是1883年畫的，那時，羅特列（亨利）19歲，正在巴黎蒙馬特區（Montmartre）的柯羅蒙（Fernand Cormon）工作室學習，已一年了，也結識了不少藝術家；媽媽安戴兒42歲，跟丈夫離婚，剛在波爾多（Bordeaux）附近，買下馬爾羅梅（Malromé）莊園，住在那兒，經營自己的生活，這位畫家兒子時常來探視她，約此時，在媽媽家，為她留下的身影。

　　安戴兒的臉如此正面，眼皮卻往下垂，那是因為她正拿一本書在讀，當刻，被畫家描繪下來，這兒，沒有書本，呈現的是母親飲茶或飲咖啡時的冥想。

🍃 愛子之切

羅特列克
〈藝術家的母親〉
（The Artist's Mother）
1881-2年
油彩，紙板
55 x 46公分
私人收藏

安戴兒‧佐伊‧塔皮‧德‧席雷朗來自於奧德省（Aude Province）的古老家族，祖先在地中海區擁有龐大的城堡與莊園，長大後，她愛上了表哥艾方司‧德‧土魯斯-羅特列克-蒙法伯爵（Alphonse de Toulouse-Lautrec-Monfa,1838-1913），嫁給了他，不過，這伯爵封號怎麼來的呢？追溯起來，他的祖先是法國西南方中古世紀有勢力的地主，伯爵稱號是承襲來的。說來，土魯斯-羅特列克與席雷朗此兩家族從18世紀開始關係就很緊密了。過去，貴族喜歡近親結婚，一來保留血統的純正，二來家產不至於落在他人手裡，或許，我們會有一個疑問，安戴兒的婚姻，也有類似情況嗎？根據她的丈夫所言，他們是「激烈衝動」之下成婚的，言外之意，兩人是熱戀的。

婚後，先生下我們的畫家亨利，三年後，產下一名男嬰，但隔年夭折，不久後，夫妻倆分居，漸漸地，丈夫花越來越多的時間打獵，外出享受女人香，當又看見亨利身體殘障，成一個畸形兒，他極為失望，根本就當沒這兒子，而，安戴兒呢？亨利是唯一存活的小孩，她將精神放在他身上。為了他，她諮詢醫生，嘗試探什麼秘方，改善並幫助他正常的身體發展，然而，徒勞一場。亨利大腿骨骨折，停止延展，患的可能是致密性成骨不全症，同時，他也有腺功能的問題，球狀唇、易流口水、口齒不清，這些病狀，應是近親聯婚使然的──安戴兒與丈夫雙方母親是親姊妹，血緣之親，才造成亨利的天生性的不治之病。據說亨利的姑姑與舅舅成婚，生下的幾個孩子，有嚴

重異常的症狀。很諷刺地，安戴兒丈夫曾經形容亨利是「真正愛人狂暴熱情的果實」。

安戴兒與亨利之間，非常親密，但情緒偶有緊繃，她知道亨利從小到大相當依賴她，若一不在他身邊，他立即感到不愉悅，甚至絕望，舉一個例子，1872年，她去參加一場親友的婚禮，暫時離開一下，當時，8歲的亨利傷心不已，寫下：

> 我不知道與母親分開是多麼傷痛。

在給媽媽的紙條裡，他簽上：「妳親愛的可可豆」。可見他多需要她，當然，這強勢的佔有慾，讓安戴兒感到捨不得，整個心都被拉過去了。

兒子身體殘缺，安戴兒認為他是繪畫天才，對他充滿了雄心，想培育他成為一名受歡迎、受敬重的藝術家，當藝術專家建議把亨利送到巴黎肖像畫家萊昂·博納特（Léon Bonnat）那兒學習，她馬上動用影響力，安排他到那兒。

🍃 畸形的代價

羅特列克出生於法國南部-比利牛斯區（Midi-Pyrénées）的阿爾比（Albi），8歲時展現了繪畫天份，交由父輩友人普蘭斯托（Rene Princeteau）來指導，他也畫下一系列的馬匹，稱為「馬戲團畫」，這作品內容若仔細推敲，之後他對娛樂場

所與花花世界的嚮往，不就在早期時預示出來了嗎！

　　無法像其他孩子正常運動，於是，他認命，將心思專注於繪畫上。在巴黎跟肖像畫家萊昂‧博納特學習一段時間，之後入柯羅蒙工作室，從1882-87年，期間結識了不少畫家，特別與梵谷、波納德感情甚好。柯羅蒙的教法十分輕鬆，給學生充分自由，允許他們到處閒逛，找靈感，羅特列克此時遇見了妓女，讓他想到以娼妓為主題，發展一個窺視的角度，這也成了他作品的迷惑，引入人心的搔癢處。

　　1880年代末，他開始定期參與獨立藝術沙龍，約1889年，紅磨坊創立了，這聲色場所、喧囂的夜熱絡起來，急需有專人來畫海報，羅特列克這時就有英雄用武之地了，許多人鄙視他的作品，但他根本不介意別人的眼光，酒店不僅為他保留位置，還展他的畫，他幫紅磨坊與其他夜總會工作，描繪如歌手伊維‧吉爾伯特（Yvette Guilbert）、發明法國康康舞的舞者路易絲‧維伯（Louise Weber）（花名：貪食者 [La Goulue]）、與最歇斯底里的舞者珍‧阿芙麗（Jane Avril）。羅特列克懂得繪圖，以輪廓捕捉人獨特的身影，用明亮色彩搭配，讓他成為最早、也最有影響力的海報設計者。

　　他白天與朋友在酒館喝酒，與妓女、歌女、舞女相混，穿奇裝異服，扮小丑，儘管他遠離貴族的生活方式，然而還是很黏母親，一到傍晚，他回到住處後，洗個澡，換上高貴的衣裝，然後到母親那兒，一起共進晚餐，報告一天的活動；若母親不在巴黎，他們經常通信，他給母親的信，內容都很長，過

度矯飾，講有關他對藝術的追尋，有時用欺騙的，因為他不想讓她失望。

他外形短小，走到那兒，總引來異樣的眼光與嘲弄，為此他憂鬱至極，一到蒙馬特，就養成了酗酒的習慣，他在當地換來壞名聲，據說他還發明一種雞尾酒，命為「地震」（*Tremblement de Terre*），混搖50％苦艾酒，50％白蘭地酒，加冰塊，澆到高酒杯。時間一久，酒精逐漸侵蝕他的身體，弄到最後送醫急救，住進療養院，依然故我，繼續喝，枴杖裡藏酒，他隨時可喝，36歲那一年，輕飄飄地，在媽媽的馬爾羅梅莊園死去了。

他短短的藝術生涯，卻產出驚人的作品，包括737幅油畫、275幅水彩、363張印刷品與海報，還有一些陶瓷與彩色玻璃製品，在藝術史上，他最大的貢獻是，記錄了19世紀末巴黎人們的波希米亞生活情調。

他死後，父親無動於衷，還執意兒子沒什麼天份，評論那些作品只是「粗糙的素描」，而，羅特列克生前就明白父親對他的態度，臨終時，蹦出了一句話，據說有兩個版本，一是：

老傻瓜！

另一個版本是：

爸爸，我知道你將不會錯過死亡。

　　這兩句，不論哪一個是真的遺言，都說明了他對父親的不諒解，在於拋棄了他與母親，到死，仍責怪，甚至詛咒。

　　母子一條心，白髮人送黑髮人，可以想像安戴兒有多傷痛，之後，她又多活29年，一直為兒子的藝術奔波，為紀念他，她也在他出生地阿爾比設立一家博物館──土魯斯-羅特列克美術館。

色塊的碎片

　　羅特列克落居蒙馬特區，泡在人來人往的妓女院、淫穢的酒館、喧鬧的夜總會，聲色場所迷惑了他，是因為在那兒，暫時可以麻醉自己，忘卻煩惱，在繪畫裡，呈現的一種逃離主義。

　　另一方面，他處的時代，巴黎發生劇變，人口暴增一倍，由一百萬暴增兩百萬人，酒店、咖啡館、俱樂部、戲院、賽馬場、賭場、妓女院、流行服飾店……紛紛興起，公眾場合生氣勃勃，中產階級也隨之抬頭，羅特列克面對這般瞬息萬變的襲擊，彩繪出一份不安、焦噪的情緒。

　　他的作品，確實反映了現代生活變相，像這幅〈艾方司‧德‧土魯斯-羅特列克伯爵夫人〉，母親看似沉默，然而，筆觸、線條走向、物件輪廓、顏色渲染，充斥著變幻、紛擾，與無法甩脫的因子；我們再來看看他另兩張母親肖像──1882年〈藝術家的母親〉與1886年〈在馬爾羅梅莊園沙龍的艾方

特列克
〈在馬爾羅梅莊園沙龍的艾方司・德・土魯
斯-羅特列克伯爵夫人〉
（Countess Alphonse de Toulouse-Lautrec
in the Salon of the Château de Malromé）
1886年
油彩，畫布
54 x 45公分
阿爾比，土魯斯-羅特列克美術館

司・德・土魯斯-羅特列克伯爵夫
人〉，畫面都有類似不安與焦噪的
氣氛。色塊碎片的拼湊，彷彿多處
的刀切割的痕跡，難怪當時藝評家
形容羅特列克的畫：「被剁的蔬
菜。」

偷窺與黯然神傷

　　他外型的醜陋，讓他在心理
上，養成暗裡行事，他抓取的影
像，總像是透過門縫、牆壁小洞、
鎖眼……，或躲在某個別人看不見
的地方，望向的世界，所以，是偷
窺，他用此角度，看妓女、歌女、
舞女、洗衣工、騎士、消費群、公
眾，類似地，刻畫母親時，也用了
這視角。

〈艾方司・德・土魯斯-羅特列克伯爵夫人〉、〈藝術家的母親〉與〈在馬爾羅梅莊園沙龍的艾方司・德・土魯斯-羅特列克伯爵夫人〉這三幅母親肖像，分別在飯廳、庭院、與客廳完成，她總坐在無人干擾的空間，默默不語，雖然畫家用偷窺視角，但面對母親時，他的心態有了180度轉變。

特列克
〈野薔薇小姐舞團〉
（Troupe de Mademoiselle Eglantine）
1896年
彩色石版印刷
62 x 79.9公分
芝加哥藝術中心

　　安戴兒坐得直挺，散發她高貴的本性，嘴唇緊閉，表現她的耐心與韌性，整個眼皮下垂，勾勒出一份黯然神傷，她一生為兒子擔憂，強忍別人的冷潮熱諷，這些，羅特列克看得一清二楚。再者，畫面充斥斜線，如刀痕，說明母親的世界，滿是傷痕累累。羅特列克在記錄別人時，或許賦予了同理心，卻帶有苦澀與諷刺，像是一股冷風襲擊，但是在畫母親時，除了同情，還有不捨，取代了冷，迎來的是一陣徐徐的暖風。如他曾說的：

　　　始終感覺，對母親，一生僅滋養這份最深的情感。

　　畫家特別為安戴兒賦予的，有異於其他女子。

🍃 承擔的重量

　　在畫裡，我們可以偵測一個做母親的悲痛，憂心孩子的不治之病，又有永不放棄的愛與雄心，羅特列克承受的擔負，同樣也是等重等量的，這對母子，一路走來，很辛苦。
　　然而，重要的是，他們總是心連心啊！

Chapter 15
過往的苦澀，因償還的承諾，轉為甜蜜

阿希爾‧高爾基（Arshile Gorky, 1902-48）

母親：蘇珊‧安東伊安（Shushan Adoian）
娘家姓：德‧馬特洛西安（der Marderosian）

高爾基
〈藝術家和他的母親〉
（The Artist and His Mother）
1926-36年
油彩，畫布
152.4 x 127公分
紐約，惠特尼美國藝術博物館
（Whitney Museum of American Art,New York）

高爾基
〈藝術家和他的母親〉
1926-42年
油彩，畫布
152.4 x 127公分
華盛頓，國立美術館

若問世間，哪位藝術家，畫已逝母親肖像時，以具像的手法，不僅連自己也刻畫進去，更用一段長時間來回顧，在作品中思考、深索與母親的關係？我想就屬畫家高爾基（Arshile Gorky,c.1902-48）了，他的兩件同名作品〈藝術家和他的母親〉是長期思索的典型，一前一後，說明時間流逝，對母親的印象，也發生了記憶、美學、與心理上的變化。

畫中右邊的女子是高爾基的母親，叫蘇珊・亞多伊安（Shusha Adonian），娘家姓德・馬特洛西安（der Marderosian）。

高爾基
〈自畫像〉
約1937年
油彩，畫布
141 x 86.4公分
私人收藏

🍃 引畫

1926-36年與1926-42年的兩個版本，乍眼一看，幾許相似，男孩穿著外套，留著小平頭，站在左邊，媽媽戴上頭巾，一身寬大的衣裙，坐於右側。若仔細觀察，兩幅畫很不同：

高爾基與母親1912年的合照
私人收藏

第一版本，線條清楚，顏色對比，看來鮮明，男孩往下瞧，雙腳張開，稚嫩的模樣，有調皮性格，女子嘟嘴似的，神情活潑；第二版本，男孩瞪大眼睛，直視前方，堅決、成熟，活像大人，女子的臉顯得模糊、白皙，也純真、靜默，性格不突出。

緣由：根據一張照片

高爾基製作這兩幅油畫時，母親早已離世很久了，但身邊一直留有一張相片。

1912年，蘇珊跟遠方的丈夫聯繫，心想該附什麼給他留念呢？於是，與兒子合拍照，隨後寄了過去，那時，高爾基還不到10歲。這是唯一跟媽媽的合影，他萬分珍惜，總攜帶身上，直到他過世為止，此也成了他一生最眷戀的物品。

這兩個版本的油畫肖像是根據此照片繪製完成的。

悲劇的一生

　　蘇珊是亞美尼亞（Armenia）人，出生於Surp Nishan修
道院（位於奧斯曼土耳其東部邊境的寇爾勘[Khorkom]西南
方），他父親是梵城（Van City）使徒教會牧師，蘇珊有三
個胞兄弟，父親去世後，她跟母親一起住在修道院裡，不
久，約15就出嫁了，生了兩個女兒，丈夫在土耳其迫害期間
身亡，隨後再嫁，第二任丈夫叫史厝格・亞多伊安（Setrag
Adonian），商人兼木匠，婚後，生下一男一女，男孩即是高
爾基。

　　蘇珊與第二任丈夫感情並不好，閒暇時，不喜歡待在家，
卻愛到以前常去的幾個教堂，在湖邊與樹林中散步；每到8月
份，阿塔馬（Akhtamar）島上有聖母升天大慶典，她會來此，
探視第一任丈夫家族。聽來是個很懷舊的人，其實，是因為與
亞多伊安處得不融洽，所以，將心思與情感放在過去，她的鄉
愁，來自於一種心理──以前生活是天堂。

　　1910年，丈夫眼見亞美尼亞的局勢不穩，一人逃到美國，
留下妻子兒女孤苦無依，不過，離家前，史厝格將兒女叫過
來，帶他們去海邊，也一起吃了麵包，他還給高爾基一雙全新
的拖鞋，囑咐他們回到媽媽身邊，然後，自己騎著一匹高馬，
就這樣，消失在霧裡，從此，蘇珊沒再見到他了。到美國後，
他偶爾寄錢回家，次數不多，漸漸也沒聽聞了。

　　往後，蘇珊得靠自己的雙手，耕田與畜牧，養活兒女，據說很會做菜、勤於家事，是位逆來順受的家庭主婦，她的姪子描述：

　　她總披一條頭巾，很少講話，一開口，顯得謙虛。

　　高爾基是唯一的兒子，蘇珊疼他像個寶，有關於此，歷史倒記載了幾個事件：

　　高爾基3歲時，還未開口說過一個字，為了逗他說話，假裝跳下崖壁，迫使他喊：「媽媽！」；還有一回，他從鄰居的果園，偷一些水果，媽媽竟沒教訓他，反而把東西藏在火爐裡，不讓鄰居找到，真寵壞了他；他小時候的玩具，大都是蘇珊精心製作的，有一個用羽毛與布料做的物品，他特別喜愛，有趣的是，之後，他人到了美國，觀賞了畢卡索的作品，批評他的雕塑根本不如媽媽的創作。其實，寵歸寵，她也注意到了小孩的藝術天份，儘管窮，餓著肚子，還是存了一些錢，幫高爾基買繪畫顏料，鼓勵他往藝術發展。

　　1914年，奧斯曼土耳其在亞美尼亞進行大屠殺，她帶著兒女一起逃到蘇俄主控的邊界，但1919年，因飢荒，不幸死在耶烈萬（Yerevan）。斷氣那一刻，高爾基將她抱在懷裡，此情此景，他一輩子不忘。

🍃 藝術的演進

　　高爾基，原名維斯達尼克‧亞多伊安（Vosdanik Adoian），在亞美尼亞的寇爾勘村出生，往後，顛沛流離，童年經歷第一次世界大戰、內戰、布爾什維克革命；父親離家後，與媽媽、姐姐們相依為命；唸中學時，土耳其士兵殺死了他的外公、外婆、祖父、祖母、六個叔叔、三個阿姨，真慘不人道，簡直毀宗滅族；後來，各地鬧饑荒，與家人被強迫行軍，走了120英哩，景況十分嚴酷，母親不支，便死去了。接下來，他和姐姐繼續走，走到海岸，等待船隻航向美國。

　　1920年，抵達美國，見到了父親，簡直形同陌路。兩年後，他在波士頓設計學校唸書，接著也留下來教書，很快地，到了紐約發展，那時，決定把名字改為高爾基，給予一個全新的身分，編織了謊言，說自己是蘇俄作家馬克西姆‧高爾基（Maxim Gorky）的親戚，或許，他有意遺忘過去，也可能是想跟父親切斷關係吧！

　　他怎麼學習繪畫呢？大都藉由閱讀書本、逛美術館而來。在美國，將近十多年，受到幾位聞名的現代藝術家，像塞尚、畢卡索、米羅、康丁斯基……等等的影響最深，特別前兩位，他說：「我跟塞尚在一起很久了，然後自然我又跟畢卡索住一起。」當然，他與這些畫家未曾謀面，此話只是譬喻，不過在傚仿的同時，精通他們的形式與風格，大量地咀嚼異國的文化與習俗，真的跟大師們的靈魂相遇，心神相交。

他是第一批受到聯邦藝術計畫（Works Progress Administration's Federal Art Project）聘用的藝術家之一，也有愛莉絲・妮勒（Alice Neel）、李・克拉斯納（Lee Krasner）、傑克遜・波洛克（Jackson Pollock）、里維拉（Diego Rivera）、馬克・羅斯科（Mark Rothko）……等等紛紛加入。

從1930年代起，紐約陸陸續續有超現實藝術的展覽，在那段期間，他明顯受此派別的影響。有一位畫家兼作家約漢・葛蘭姆（John Graham），在美國年輕藝術家與超現實圈之間，扮演了中間人的角色，是他建議高爾基去看（Giorgio de Chirico）基里柯的東西，果然，高爾基一見到，興奮的不得了，便愛上了這位超現實藝術之父；1940年代，他認識了一些超現實藝術家們，他作畫方式也開始改變，不但上的漆變薄了，更添加水性的流動，色彩也亮了起來，他的藝術似乎變得自由，更有原創性，之前他的線條與顏色相互依賴，但現在，兩者不再牽扯，抽離開來了。

在內心，他想拋開不愉快的過去，淺意識卻在那裡作祟，他的記憶從初期的隱藏，偶爾跳躍，不經意地滲漏，到最後的顯露，40歲過後，他自在地吸收養分，咀嚼消化，轉為自己的獨特美學了。

在藝術上，他是從具象走入抽象表現主義的一個關鍵的人物，歷史地位，可跟羅斯科、波拉克、與德庫寧（de Kooning）媲美。

🍃 對照片的沉思

　　兩張〈藝術家和他的母親〉一開始，同時間進行，是1926年根據同一張照片描繪的，十年後，完成第一版本，再過六年，第二版本也製作完畢，成果呢？很不一樣。

　　畫家怎麼擁有這一張照片呢？說來，是他到美國之後，在父親住處那兒尋獲的，沒多久便著手畫，第一版本，我們可以察覺男孩的鬱鬱寡歡，帶些傷痛，同時也感到迷惘，媽媽嘟起了嘴，背後有個深棕色的長方塊，象徵一扇窗子，卻沒有視野，他與媽媽手臂間，空出縫隙，保持一段距離。

　　而第二版本呢？男孩的臉，色彩與神情，在這兒，像似畢卡索自畫像的模樣，這回反而他嘟起了嘴，媽媽臉色變得蒼白，像一座雕像，這時，他們的手臂互靠。

　　前一件，表現母子情節，後一件，流露情人般的曖昧。時間越久，懷想一個愛的人，通常會將對方幻想得更年輕，長久以來，母親形象經常是男性藝術家的愛情原型，若高爾基把媽媽視為情人，那是無可厚非的，特別在他畫第二件時，他已經40歲了，而母親去世時，還年輕，約35歲，若以中年人的眼光，回想母親的模樣，自然興起了男女的深情。

高爾基
〈藝術家母親的肖像〉
約1936年
鉛筆，紙
30 x 22公分
私人收藏

高爾基
〈藝術家和他的母親〉
約1936年
鉛筆，墨，紙
21 x 27.5公分
私人收藏

而，第二版本，經歷了約十六年，作畫與思考的過程較長，我們會發現，裡面結合各種風格，有簡單與流暢的線條，讓人聯想起安格爾；雕塑的姿態，讓人想到埃及殯葬藝術；構圖、形式、與顏色，讓人想到塞尚；男孩的臉，簡直是畢卡索長相的翻版。我們知道，他一直視畢卡索如藝術的父親，那樣崇拜，把大師的臉，套上去，當成他的面具，說明什麼呢？在那40不惑之齡，他做了一個宣示，要像畢卡索一樣，在繪畫上呼風喚雨。

美麗的圍裙

有趣的是，在照片裡，母親身上穿的衣服布滿了豐富的圖案，但這兩張畫是蒼白與粉紅一片，怎會這樣呢？高爾基為此寫下：

> 當作畫時，我在跟自己說故事，與畫畫本身沒什麼關係……

說什麼故事呢？他描述：

> 我的故事通常來自於我的童年，以前我閉上眼睛，把臉貼在媽媽的長圍裙上，她告訴我很多故事，她有一條長長的白色圍裙，就像她那張肖像畫一樣，她還有另一件繡有花紋的圍裙，當我眼睛閉上，她的故事與圍裙上的

花紋會撲向我，混淆我的心。她的故事與繡花紋在我的
一生中持續的流動，坐在一張空白的畫布前，我揭開這
些記憶。

每次，當他坐於畫布前，腦子溢滿的全是媽媽講過的故
事，及美麗的圍裙。

〈藝術家和他的母親〉第一版本，刻畫蘇珊的一件白圍
裙，而第二版本，描繪她另一件彩色圍裙，雖然高爾基沒加上
花紋，但那一身粉紅，已涵蓋了世間所有的顏色，更甚地，添
上了他對媽媽的深情。

額外一提，之前談到蘇珊閒暇時，愛到以前常去的幾個
教堂，鄰近於娘家與第一任丈夫家，沿路走，她看見山、河、
湖、船、耕地、麥田、果樹園、樹林、石牆，也會撞見動物，
像熊、野豬、羊、馬、驢子，也參與形形色色的宗教儀式與慶
典，種種景象，她一點一滴告訴高爾基，慢慢地，裝進他腦子
裡，串成一個個動人的故事；另外，蘇珊也能織毯子，上面的
織紋常有流水與生命之樹的圖樣，含括不少符號，多跟地方神
話有關。傾聽媽媽說的景象，編織的故事，目睹媽媽織毯上的
花樣，最終，全被畫家帶進作品裡。

媽媽的花紋與符號迷惑了他的一生，佔據他的心，從他每
張抽象畫，我們能察覺到原先的具象，轉為無法辨識的元素，
只因記憶的紛擾、混淆、糾纏，譬如一張〈我母親的繡花圍裙
如何在我生命裡展開〉展現的是這般情節。

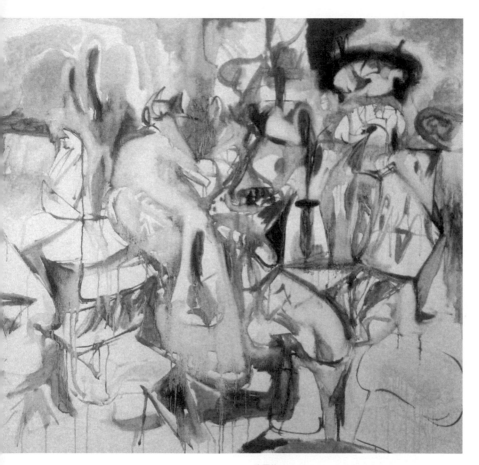

高爾基
〈我母親的繡花圍裙如何在我生命裡展開〉
（How My Mother's Embroidered Apron Unfols in My Life）
約1944年
油彩，畫布
101.6 x 114.3公分
華盛頓，西雅圖藝術博物館
（Seattle Art Museum,Washington）

償還的奉獻

談到藝術，高爾基說：

> 思考的東西，是藝術家的種子，是從藝術家畫刷的毛出
> 來的夢，眼睛是腦部的崗哨，我透過藝術，也是我的世
> 界觀，與最深層的感知溝通。

沒錯，這段話，用來解讀這兩幅畫，再恰當也不過了，是
沉思與冥想的過程，不但暗示他與蘇珊的關係，更表達他美學
觀的演進。

藝術家童年的痛苦，在20、30歲時想盡辦法埋藏起來，
之後，成為淺意識裡的寶藏，他作畫，等同於說故事，在過程
中，他閉起眼睛，母愛的溫暖開始浮現，內心的圖像也一一揮
灑出來，或許很痛很痛，但因為對親人的愛，他的苦澀轉為甜
蜜，最終，在畫布上展示——償還與救贖。

償還，償還蘇珊曾給予的愛；救贖，為母子兩人的苦難一
生，帶來美的救贖。

後記　藝術家母親的照片

在這兒，想說一件事……

此書稿完成之後，沒多久，人到了紐約一趟，在那兒，認識了一群來自中國的藝術家，這群藝術家沒血緣關係，卻持著一份強烈的情感，不知怎麼的，如此的兄弟情，讓我心生羨慕……

看著合拍的照片，我發現有一位，樣子份外的憂，幾近了愁苦，在餐宴中，我跟他聊了起來，很自然地，我問：

你們中間，為什麼你總看起來特別憂鬱呢？

說著說著，他竟拿出了一張母親的照片給我看，他坦誠流露，開始講起他的故事，說母親是一位知性的女子，在一個慌亂的時代，怎麼受苦，最後又怎麼離開了人間，還說：

我母親是世上最美的女人。

記得，那晚，回旅館的路上，我落淚了。

此刻，我仍記得他說話的神情，還有他談母親的樣子……

<div align="right">

寫於愛丁堡

2015年聖誕節前夕

</div>

新銳藝術27　PH0187

新銳文創
INDEPENDENT & UNIQUE

母親的肖像
——推動藝術搖籃的手

作　　者	方秀雲
責任編輯	陳倚峰
圖文排版	賴英珍、周妤靜
封面設計	王嵩賀

出版策劃	新銳文創
發 行 人	宋政坤
法律顧問	毛國樑　律師
製作發行	秀威資訊科技股份有限公司
	114 台北市內湖區瑞光路76巷65號1樓
	電話：+886-2-2796-3638　傳真：+886-2-2796-1377
	服務信箱：service@showwe.com.tw
	http://www.showwe.com.tw
郵政劃撥	19563868　戶名：秀威資訊科技股份有限公司
展售門市	國家書店【松江門市】
	104 台北市中山區松江路209號1樓
	電話：+886-2-2518-0207　傳真：+886-2-2518-0778
網路訂購	秀威網路書店：http://www.bodbooks.com.tw
	國家網路書店：http://www.govbooks.com.tw

| 出版日期 | 2016年7月　BOD一版 |
| 定　　價 | 450元 |

國家圖書館出版品預行編目

母親的肖像：推動藝術搖籃的手 / 方秀雲著. --
一版. -- 臺北市：新銳文創, 2016.07
　　面；　公分
BOD版
ISBN 978-986-5716-75-2(平裝)

1. 藝術家　2. 傳記　3. 人物畫　4. 畫論

909.9　　　　　　　　　　　105005750

讀 者 回 函 卡

感謝您購買本書，為提升服務品質，請填妥以下資料，將讀者回函卡直接寄回或傳真本公司，收到您的寶貴意見後，我們會收藏記錄及檢討，謝謝！
如您需要了解本公司最新出版書目、購書優惠或企劃活動，歡迎您上網查詢或下載相關資料：http:// www.showwe.com.tw

您購買的書名：＿＿＿＿＿＿＿＿＿＿＿＿＿＿＿＿＿＿＿＿＿＿

出生日期：＿＿＿＿＿年＿＿＿＿＿月＿＿＿＿＿日

學歷：□高中 (含) 以下　　□大專　　□研究所 (含) 以上

職業：□製造業　□金融業　□資訊業　□軍警　□傳播業　□自由業
　　　□服務業　□公務員　□教職　　□學生　□家管　　□其它＿＿＿

購書地點：□網路書店　□實體書店　□書展　□郵購　□贈閱　□其他

您從何得知本書的消息？

　□網路書店　□實體書店　□網路搜尋　□電子報　□書訊　□雜誌
　□傳播媒體　□親友推薦　□網站推薦　□部落格　□其他＿＿＿＿＿

您對本書的評價：(請填代號　1.非常滿意　2.滿意　3.尚可　4.再改進)

　封面設計＿＿＿　版面編排＿＿＿　內容＿＿＿　文／譯筆＿＿＿　價格＿＿＿

讀完書後您覺得：

　□很有收穫　□有收穫　□收穫不多　□沒收穫

對我們的建議：＿＿＿＿＿＿＿＿＿＿＿＿＿＿＿＿＿＿＿＿＿＿

＿＿＿＿＿＿＿＿＿＿＿＿＿＿＿＿＿＿＿＿＿＿＿＿＿＿＿＿＿＿

＿＿＿＿＿＿＿＿＿＿＿＿＿＿＿＿＿＿＿＿＿＿＿＿＿＿＿＿＿＿

＿＿＿＿＿＿＿＿＿＿＿＿＿＿＿＿＿＿＿＿＿＿＿＿＿＿＿＿＿＿

11466
台北市內湖區瑞光路 76 巷 65 號 1 樓

秀威資訊科技股份有限公司　　　收

BOD 數位出版事業部

..

（請沿線對折寄回，謝謝！）

姓　　名：＿＿＿＿＿＿＿＿＿　年齡：＿＿＿＿　性別：□女　□男

郵遞區號：□□□□□

地　　址：＿＿＿＿＿＿＿＿＿＿＿＿＿＿＿＿＿＿＿＿＿

聯絡電話：(日)＿＿＿＿＿＿＿＿＿　(夜)＿＿＿＿＿＿＿＿＿

E-mail：＿＿＿＿＿＿＿＿＿＿＿＿＿＿＿＿＿＿＿＿＿